NARUTO FINAL ANSWER

緊繫九尾與害輪眼的宿命之忍道傳

U0053617

火影忍者最終研究

火影忍者暗號研究會◎著
林宜錚◎譯

大風出版

「超越火影！
我要讓全村

我的存在！

的人都認同

」

By 漩渦鳴人

（第1集第4話）

✖・忍者界的「新英雄人物」登場

▼吊車尾忍者・鳴人所帶來的火影忍傳在此揭開序幕

在對邁向二十一世紀抱持著期待與不安、社會整體氛圍混沌不已的1999年，一部以英雄傳說拉開故事序幕的忍者漫畫於日本《週刊少年JUMP》（中文版連載於台灣《寶島少年週刊》）漫畫雜誌中登場。

那就是吊車尾忍者・漩渦鳴人以立志成為村子領導人的「火影」為目標，努力成長邁進的物語──《火影忍者》。忍者之間超級華麗的戰鬥場面蔚為話題，連載之初便以迅雷不及掩耳之勢造成大轟動。現在儼然是日本《週刊少年JUMP》裡最具代表性的當家連載漫畫之一。

該作品不僅受日本國人青睞，並且授權海外逾三十國翻譯、出版，甚至躍上法國綜合書籍週排行的冠軍寶座締造種種佳績，《火影忍者》可以說是世界上最受矚目的日本漫畫。以前，「JAPANESE NINJYA」（日本忍者）即獲得不少國外人士的支持，如今，即使稱「NINJYA＝NARUTO」（忍者即為《火影忍者》）也不為過。

真要說起來，自古以來的日本便相當喜歡「忍者」，對這個名詞一點都不陌生。從明治末期至大正期間，誕生名為猿飛佐助或霧隱才藏的英雄人物，忍者成為家喻戶曉的大眾娛樂題材。進入昭和時期，以白土三平氏所創作之《忍者武藝帳影丸傳》為中心，孕育出眾多忍者漫畫，大人小孩都深受魅力所吸引。經歷如此時代，誕生於平成①之世，二十一世紀最具代表性的忍者漫畫即為──《火影忍者》。

但是，這些忍者畢竟是創作出來的虛構人物。那麼，真正的忍者到底是什麼？為了揭開未曾記載於現有歷史教科書裡的忍者真實模樣，我們「火影忍者暗號研究會」於是誕生。並且，藉由探尋實際存在於歷史中的忍者起源，步步逼近《火影忍者》世界裡的數道謎題之解答。在此將其研究結果向各位進行報告。

如果本書能成為令讀者更加盡情享受於被譽為由古至今集忍者之大成的《火影忍者》的「參考書」，即是我們火影忍者暗號研究會的榮幸。

──「火影忍者暗號研究會」

① 西元1989年，即為平成一年。2014年的如今，為平成二十六年。

NARUTO
Final Answer

此為將《火影忍者》本傳第二部內容視為現在而推算得出的年代表。於第一部公開的年齡加上第二部開場時，鳴人的修煉期間為兩年半，現年十六歲。這些年代皆由作品中的臺詞推算得知，因此「72年前」或是「50年前」等，不代表百分之百正確的年代，還請見諒。關於出生年月日，則是將記載於官方公式書裡的年齡視為現在，逆推回去得出的結果。記載於此的《火影忍者》年代表，為能推算出來的年代，截至現在的第四次忍界大戰開打為止。

年代	事件
超過80年前	▼建立出忍村組織架構前的「戰國時代」。
約72年前	▼2月8日，猿飛蘆山；1月6日，段藏誕生。
約68年前	▼千手一族與宇智波一族締結休戰協定，千手與宇智波組成忍者聯盟。▼忍者聯盟與火之國聯手，木葉忍者村因而誕生。其他國家也開始仿傚此一國之忍者村的體制。
約67年前	▼千手柱間成為初代火影。
約66年前	▼蘆山於千手柱間與扉間兄弟麾下進行修煉。▼斑脫離木葉忍者村。
約61年前	▼角曾嘗試暗殺初代火影，以失敗告終。入獄不久便越獄。
約60年前	▼第一次忍界大戰開打。
約58年前	▼締結休戰條約，第一次忍界大戰結束。初代火影將手上的尾獸分送至各國。
約57年前	▼初代火影，千手柱間與宇智波斑於終結之谷進行決鬥！斑慘敗，視為已死亡。
約56年前	▼初代火影死亡。
約55年前	▼第二代火影由千手扉間就任。
約54年前	▼第二代火影創立木葉警務部隊。11月11日，自來也；10月27日，大蛇丸；8月2日，綱手誕生。
約53年前	▼制定中忍選拔制度。
約52年前	▼第二代火影與雲忍村簽訂協定時，恰逢金角、銀角兄弟引發革命。逃亡時，犧牲自己當誘餌。
約51年前	▼忍者養成設施及周邊軍事、內政設施，統稱為「忍者學校」。
約50年前	▼段藏成立暗殺組織「根」。擔任主任。
約48年前	▼自來也、大蛇丸、綱手自忍者學校畢業。收編猿飛蘆山麾下。
約46年前	▼初次進行忍者學校教師選拔測驗。

ARUTO LIST OF CENTURIES

年代	事件
約44年前左右	▼猿飛蘆山就任第三代火影。
約43年前	▼「根」組織遭到瓦解。
約38年前	▼第二次忍界大戰爆發。
約31年前	▼2月10日，宇智波帶人；11月15日，小凜誕生。▼第二次忍界大戰期間，長門的雙親遭到木葉忍者殺害。之後，長門邂逅彌彥、小南，長門拜師自來也門下。
30年前	▼9月15日，旗木卡卡西；1月1日，瘋狂阿凱誕生。▼自來也、大蛇丸、綱手三人對上半藏，吞下敗仗。由半藏賜予的「木葉三忍」於此誕生。
約27年前	▼5月26日，海野伊魯卡；8月10日，大和誕生。
26年前	▼卡卡西年僅六歲，即升格為中忍。
約25年前	▼2月29日，藥師兜誕生。
約24年前左右	▼卡卡西自忍者學校畢業。
23年前	▼6月9日，宇智波鼬誕生。
約22年前	▼帶人與小凜自忍者學校畢業。▼大和自忍者學校畢業。
21年前	▼第三次忍界大戰爆發。
約20年前	▼帶人於「神無毗橋之戰」戰死。
約19年前	▼彌彥死亡。
約18年前	▼卡卡西年僅十二歲，即升格為上忍。▼段藏、雨忍者村的半藏簽訂祕密協定。
17年前	▼克：11月3日，日向寧次：3月9日，天天：11月27日，李洛克：11月25日，祭誕生。▼第三次忍界大戰結束。▼大蛇丸落選，波風湊就任第四代火影。

截至目前為止已知的 火影忍者歷史年表

約16年前
▼10月10日，漩渦鳴人；7月23日，宇智波佐助；3月28日，春野櫻等同期生誕生。▼九尾妖狐襲擊木葉忍者村，第四代火影、九品、伊魯卡的雙親戰死。▼九尾襲擊村子的事件後，暗部對宇智波一族展開徹底監視。▼猿飛蒜山復任火影之位（第三代火影）▼1月19日，我愛羅誕生，同時我愛羅之母，加流羅死亡。▼我愛羅成為一尾的祭品之力。

約15年前
▼卡卡西隸屬暗部。

超過13年前
▼大蛇丸成為逃亡忍者。▼自來也開始監視大蛇丸的一舉一動。

約13年前
▼木葉忍者村與雲忍者村簽訂同盟條約。

約11年前
▼鼬升格為中忍。

約10年前
▼鼬進入暗部。▼鼬打開「萬花筒寫輪眼」。

約8年前
▼祭自忍者學校畢業。▼鼬升格暗部分隊長。▼鼬在木葉的命令下，將族人殲滅，僅留下佐助一人。其後，脫離木葉忍者村。▼佐助、鹿丸、丁次進入忍者學校就讀。

約7年前
▼大蛇丸開發「咒印」

約5年前
▼小李、寧次、天天自忍者學校畢業。▼大蛇丸成立音忍者村。▼祭升格為中忍。

約4年前
在水木的詭計下，鳴人得知自己為九尾祭品之力的事實。▼鳴人、小櫻、佐助自忍者學校畢業，組成卡卡西班（第七班）。▼卡卡西班接受達茲納的委託，護送他回波之國。▼鳴人以佐助為了保護自己而死，怒不可遏的他第一次發動九尾的查克拉。▼桃地再不斬與白，戰死。▼中忍選拔測驗開始。同時，大蛇丸一夥人啟動「毀滅木葉忍者村」計畫。▼佐助被大蛇丸烙下咒印。▼自來也、妙木山的蛤蟆訂下契約。▼鳴人邂逅木葉忍者村的逃亡忍者也。▼開始學習仙術。與此同時，第三代火影、猿飛蒜山的一尾覺醒大失控，帶著大蛇丸的雙臂同歸於盡。▼自來也辭退任火影一事，推薦綱手，綱手、大蛇丸、鳴人一邊修行一邊尋找綱手下落。▼綱手就任第五代火影。▼勃發三忍間的攻防戰。

約3年前
▼佐助去找大蛇丸，脫離木葉忍者村。▼丁次、寧次等五人接下奪回佐助的任務。▼鳴人與鹿丸、牙、丁次、寧次接下奪回佐助的任務。▼鳴人與佐助一戰，結之谷對決。鳴人與佐助敗北，佐助也與自來也一同踏上修行之旅。▼除了鳴人與佐助之外，小櫻與其他同期生、上一屆的寧次、天天、小李升格為中忍。▼我愛羅就任第五代風影。

2年前
▼寧次晉升為上忍。▼我愛羅成為中忍。

1年前
▼敗在曉的地達羅手下，遭到擄走。因為身體的守鶴被分離而一度死亡。因藉由千代奶奶的轉生忍術而復活。▼大和加入新團隊，展開新的修行方法。▼鳴人開始進行新忍術修行。▼佐助殺了大蛇丸，帶走水月、香燐、重吾、飛段三個手下。

現在
▼鼬在與佐助對決中死亡。其間，身上的烏鴉寫輪眼的佐助，透過知鼬隱藏術的真都、接下新的修行方法。▼猿飛阿斯瑪戰死於曉的角都、飛段的手下。▼自來也與佐助對決，戰死。▼鼬在與佐助對決中死亡。▼由「蛇」改「鷹」。決心要對木葉展開復仇。▼因這次的戰鬥萬花筒寫輪眼成功睜開眼的佐助，將佐助視為逃亡忍者。▼鼬死因透過鼬隱藏術解除。因佐助戰勝鼬而來到新的根據地和佐助重逢。▼六代火影、自稱「斑」的曉成員，鳶宣布「第四次忍界大戰」開打。▼遭到培因攻擊後，段藏取代陷入昏迷的綱手，成為第六代火影。▼以「月眼計畫」為名，公開五影會談。與此同時，鳶宣布「第四次忍界大戰」開打。根據五影會談結果，組成忍者聯軍，並決定監禁祭品之力。影會談結束，與此同時，藥師兜接觸鳶，提議聯手，鳶應許，殺人蜂之下進行控制九尾的修煉。同時，第四次忍界大戰開打。▼鳴人於雲忍者村的孤島（島嶼）接受鳴人真正的修煉。▼鳴人真正的戰鬥正要開始……

本書是以日本集英社發行，岸本齊史著《NARUTO 火影忍者》JUMP COMICS單行本第一集至五十九集、《火影忍者臨之書》、《火影忍者祕傳兵之書》、《火影忍者祕傳鬥之書》、《火影忍者祕傳者之書》、《火影忍者祕傳皆之書》、《NARUTO岸本齊史畫集UZUMAKI 渦卷》、《NARUTO火影忍者插畫集》為參考資料寫成。本文中（）內的第○集第○話，即代表引用漫畫單行本第○集第○話出處。並且，已經於《週刊少年JUMP》連載，尚未發行單行本的部分，僅於（）內以第○話表示。（編註：本書出版時，部分日本原書內容未標示之第○話已補上集數，敬請參閱。另外，本書發售時，可能也會出現新事實推翻本書的參考資料，敬請見諒。）

壹之卷
CHAPTER.1

何謂火影忍者世界裡的
忍者？

──────── 探索忍者起源 ────────

實際存在的忍者與
火影忍者世界裡的忍者
居然有如此差異！

描繪出令世人們嚮往不已的忍者傑作之──《火影忍者》

▼立志成為忍者的少年少女們的成長故事

不僅限於日本，世界各地亦有眾多以忍者為創作題材的作品，其中最具代表性之一的便為本書的主題──《火影忍者》。

當然，除了身為主角的忍者少年・漩渦鳴人所使用的「**影分身之術**」等忍術，以及普通人無法辦到的體術等之外，這部作品更描寫出不分年齡、令人憧憬的忍者形象。甚至，從可稱為《JUMP》作品中經典的少年成長故事，發展出令人嘆為觀止的偉大物語也是其受歡迎的祕密吧。

《火影忍者》的故事以「五大忍國」之一，位於「火之國」的「木葉忍者村」做為開端。即將面臨「忍者學校」畢業考的鳴人，雖然他喜

歡在木葉忍者村歷代火影的頭像石雕上惡作劇、亂塗鴉，但也懷抱著

「我會超越任何一代火影!!!」（第1集第1話）的偉大忍者夢想。

忍者學校的畢業考是鳴人最不擅長的「分身術」。對於無論如何都沒辦法順利使出分身術，無法畢業而煩惱不已的鳴人，忍者學校的水木老師告訴他**「我告訴你一個祕密吧！」**（第1集第1話）。但是，這其實是水木煽動鳴人偷出記載禁忌忍術「封印之書」的陰謀。

從忍者學校的老師‧伊魯卡那，鳴人得知一切都是水木的陰謀，然而，惱羞成怒的水木卻揭露了村子訂下的潛規則，誰都不能說的祕密。

那就是鳴人正是**「毀滅我們村子的九尾妖狐！」**（第1集第1話），偷出來的封印之書正是用來將稱為「妖狐」的九尾之力封印在鳴人體內的卷軸。

得知此事實的火影，強烈擔憂鳴人會解開封印變身成九尾狐。但是，鳴人並沒有變成九尾狐，反而根據封印之書練就「影分身之術」的好本領。並將水木打得落花流水，同時也取得忍者學校的畢業資格。

NARUTO
Final Answer

▼以忍者世界為舞臺所打造出令人嘆為觀止的友情物語

自忍者學校畢業的鳴人成為下忍。鳴人與暗戀對象・春野櫻，以及之後變成宿敵的宇智波佐助，共同跟著上忍卡卡西展開野外求生演習。

此次演習「在27名畢業生裡面，只有9個人能被承認為下忍，其他18個人還要回學校訓練！」（第1集第4話）是相當嚴格的挑戰，不過他們三個人漂亮地通過測驗。正式成為下忍的鳴人等人所接受的C級任務，即是擔任「波之國」達茲納的護衛。

之後，鳴人在卡卡西的推薦下，與來自各國的下忍一起挑戰中忍選拔考試。他成功地通過第一關的筆試與第二關「死亡森林」的生存戰，然而卻在選拔考試途中遇見與自來也、綱手合稱「傳說中的三忍」的其中一人・大蛇丸。

大蛇丸將刀架在第三代火影的脖子上，語出威脅說：「**第三代火影……你就要死在這裡啦……**」（第13集第115話），故事到此急轉直下。中忍選拔考試最終的淘汰賽被迫中止，發展成鳴人等人前去追回受

大蛇丸引誘，離開木葉忍者村的佐助。

在那之後經歷許多修行、戰鬥，大致上就是以鳴人為了找回與佐助**之間的友情為主題，構築出《火影忍者》作品。**

本書將針對這一部充滿魅力的作品，進行各式各樣的驗證。

以宇智波佐助命名來源的「猿飛佐助」為首，眾多在故事中登場的著名忍者又是什麼樣的人物呢？還有，到底何謂查克拉？寫輪眼又是什麼？再者，九尾妖狐的真面目以及在前方等著鳴人與佐助的命運等等，一步一步逼近故事核心的相關謎團。

首先，我們在這一章將比較《火影忍者》世界裡的忍者與實際存在的忍者，進而瞭解何謂忍術？進行諸如此類的驗證。

「忍者」的稱呼誕生於現代？

▼諸多學說混亂不已的「忍者」起源

在國外以「NINJYA」一詞相當為人所熟悉的「忍者」，也曾數次登場於設在以戰國時代為舞臺的故事。然而，以「忍者」來稱呼如此龐大類別的概念，其實來自於現代而非戰國。那麼，所謂「忍者」或是「忍」的起源來自於哪裡呢？

古代中國的《孫子兵法》為起源之說，或是從**大陸渡海而來的移民末裔即為忍者**，甚至還有**忍者最早出現於聖德太子時代**等眾說紛紜的學說。其中之一，即為伊賀或甲賀等著名的忍者村鄰近修驗道的修行場，因此有修驗道及被視為開宗始祖的**役小角為忍者起源**之說。

修驗道為日本獨自發展之宗教，自古以來受信奉山岳神明的佛教、

道教影響。據說，稱為山伏或修驗者的修驗道修行者，會藉由進入自然環境嚴苛的靈山修煉，獲得「驗力」的超凡能力。

很巧的是後人認為役小角潛心修煉的靈山，正是鄰近伊賀、甲賀，位於近畿地方的奈良與大阪府邊境的葛城山。

修驗道的成立據說是在奈良時代，不可能有手電筒，也不可能像現代，隨身攜帶小型瓦斯爐煮沸熱水。因此，後世認為在如此諸多不便的深山中，進行嚴苛修煉的山伏們為了生存下來所練就成的技巧，日後便發展成潛入敵人勢力範圍的忍者生存之術。

更甚者，「像你這種小鬼頭，怎麼可能有辦法把我叫出來呢！」（第11集第96話）癩蛤蟆文太曾經說過這麼一句話。傳說中役小角能施展跟鳴人等人使用的「通靈之術」相同的術，召喚並驅使強大的鬼神。其他還有他能使用超能力諸如此類的逸聞。

雖然忍者的起源並沒有絕對性的答案，但是忍者能驅使蛤蟆、發揮超能力的後人創作，也許正是從役小角的傳說裡得到的靈感也不一定。

▼江戶時代首次引進「忍」字為職稱

我們會在後面章節針對戰國時代的忍者進行詳細的驗證，不過，據說**正式將「忍」字用於職務的是起源於局勢和平安定的江戶時代。**

結束戰亂之世，德川家康成為征夷大將軍，開創江戶幕府，當時仍然有稱為「間者」或「御庭番」，專事間諜活動的職務。部分的大名稱此職務為「忍之者」，這就是歷史上首次正式使用「忍」字的開端。先前提及的聖德太子起源之說，也許是因為職務名稱近似「忍」的稱呼而來。

傳聞飛鳥時代，聖德太子與蘇我氏爭奪政權時，設置的密探職務名稱即為「志能便」（SINOBI），發音同「忍」（SINOBI）。因而，產生此為起源之說。順帶一提，據說當時受任命為「志能便」的人，出身於後來以忍者村為後世所熟知的伊賀國。

之後，江戶後期的歌舞伎流行以充滿謎團的忍者為主題，而且大受歡迎。

當時流行規模浩大的舞臺機關，因此召喚出巨大癩蛤蟆，或是突然如一陣煙般消失不見，亦或是突然現身等的表演，正適合表現忍者如此充滿謎團的存在。

在這樣的江戶時代，似乎為後來《火影忍者》登場人物‧**自來也為範本的虛構忍者「自來也」**，相當受到歡迎。《火影忍者》的自來也同樣也能召喚出巨大癩蛤蟆，因此，如果從忍者與癩蛤蟆之間有所聯結看來，他可以說是忍者起源之一。

即使如此，當時並不是使用「忍者」這個稱呼，而是「忍之者」（行動鬼祟潛伏之人），或是「忍術師」。

後來，直到第二次世界大戰之後，「忍者」一詞才逐漸定型。

由於司馬遼太郎描寫伊賀忍者首領‧霧隱才藏的時代小說**《風神之門》**與白土三平氏所繪之《忍者武藝帳影丸傳》、《卡姆伊傳》等漫畫在當時相當受到歡迎，才使得「忍者」一詞終於得以普及化。

NARUTO
Final Answer

戰國時代忍者的日常生活出人意料地相當不起眼？

▼忍者活躍的舞臺並非處於檯面上的戰場，而是在檯面下

提起真實忍者的生活，大部分的印象就是潛入日本古城的天花板，或是在戰場上的敵方陣地裡進行諜報活動，諸如此類的華麗場面吧。

忍者的確會如一般人的印象，在檯面上進行偷襲或是擾亂敵人的行動，的確也有與敵人短兵相接的忍者傭兵集團存在，但實際上，大部分的行動都比想像中還要無趣，因此可以說**大部分的活動幾乎都是在進行搜集情報的諜報工作。**

戰國時代忍者的活動記錄皆以口耳相傳，於江戶時代才誕生文書資料，實際上缺乏詳細的記錄資訊。但還是能從此類文書中的《正忍記》裡敘述關於「七方出」偽裝術的文章，推敲出忍者平常的生活情形。

「七方出」大致說起來就是變裝成虛無僧[2]、山伏、流浪僧侶，或是商人、街頭藝人等，主要就是能夠在絲毫不引人注意的情況下，潛入目的地活動。不過，在江戶時代一般庶民除了伊勢參拜[3]的特例之外，無法自由四處旅行。相較之下，虛無僧或僧侶等宗教相關人士在過境關所[4]時，並不需要出示通行證，最適合用來祕密潛入。

換句話說，正在執行諜報任務的忍者，並非以忍者裝扮亮相，大多數都會偽裝成上述的旅人。而且，當忍者**沒有在進行諜報活動的時期，似乎會以農民身分從事農活。**

仔細思考一下，鳴人也接過火之國大名之妻「志治美夫人」尋找走失寵物的委託，舉現代的例子就是徵信社的工作。而且，從鳴人說出**「這一陣子我們都在幹很無聊的任務！」**（第2集第9話）的這句話，即能窺知鳴人對於忍者的存在，所抱持的想像似乎與我們相去不遠。

[2] 頭戴編笠的行腳僧侶。

[3] 被視為日本人精神原點的伊勢神宮。每二十年會遷宮，建新神社。在過去壽命不長的日本人一生中，能見識兩次伊勢參拜的機會很小。

[4] 當時檢查出入旅人的檢查哨。

忍者的基本要求為學習能力與媲美田徑選手的體能

▼開放式的委託制度，其範本為伊賀流與甲賀流

據說忍者最活躍的時期，即為亂世‧戰國時代。

忍者會根據戰國大名的指令或是接受委託而潛入敵地，進行搜集情報的**諜報活動**、**偷襲**，甚至是暗殺等，偶爾也會執行諸如此類左右戰局的任務。

《火影忍者》的世界也有類似的制度，火影也曾說過「每天都會有很多工作委託我們去進行。」（第2集第9話）。同時，從他也說過**「幫忙老中大人帶孩子，不然就是去隔壁村莊買東西，還有幫忙採收地瓜……」**（第2集第9話）可得知，忍者的委託來源不只侷限於大名，也有來自於眾多立場的人。

但是，現實中的忍者村或忍者集團所接受到的委託形式，並不只限於以上的開放式系統。

如前面所言，「忍者」一詞是於戰後才開始為人所用。

當然，在孩子忤逆雙親的以下犯上行為被視為理所當然的戰亂之世‧室町末期至戰國時代，也有一批擔任被後世稱為「忍者」職務的人。但是，當時的稱呼為「間者」或「亂破」、「素破」等含有密探也就是間諜的意思。

忍者的稱呼與武士有所區別，也是由於他們並非單純隸屬於大名或武將麾下，而是「接受委託工作」的「傭兵集團」或是「傭兵個體」。

舉「亂破」的例子來說，以歷代堂主繼承風魔（亦稱風間）小太郎之名的風魔黨為著名。風魔黨長達一百年期間，都是專門侍奉北條氏的傭兵集團。

23

據說風魔黨原本是以神奈川縣的足柄山中為根據地，近似於山賊的集團。因此，他們擅長在山林裡偷襲，並有一說指出，於敵國製造混亂等間諜活動，是風魔黨為北條氏所用之後才開始的。

順帶一提，戰國末期北條氏滅亡，進入江戶時代後，風魔黨又恢復為原本的盜賊集團。

還有考慮到十六世紀初的時代背景，提起忍者傭兵集團便令人聯想到以持有大量火繩槍為著名的**「雜賀眾」**與**「根來眾」**。「根來眾」原本是位於和歌山縣根來寺的僧兵集團，與「雜賀眾」同為和歌山縣的起義組織。

像這樣子被大名所視為傭兵所雇用的**「具備武力集團」**，也會根據地域性被稱為「亂破」或「素破」。相對地，也有戰國武將獨自組織而成的忍者集團。

伊達氏握有以特色十足的黑色皮革護脛具為註冊商標的「黑脛巾組」、武田氏則養了三個忍者集團，合稱**「三者」**。

像這樣子由武將組織而成的忍者集團裡的忍者，與《火影忍者》世界裡的木葉忍者村將派遣出去的忍者類似。前述之「黑脛巾組」或「三者」等都是戰國武將所組織的忍者集團，其中有許多相當有名的伊賀流、甲賀流忍者。換句話說，伊賀流與甲賀流以相當開放的形式進行忍者的派遣。

然而，無論是哪一個流派的組織系統，都與《火影忍者》的世界有重疊的部分。

同於木葉忍者村裡的「宇智波一族」或「日向一族」等重視血緣關係的名門世家，伊賀流與甲賀流也根據血脈劃分團體。在政治方面，也有類似立於木葉忍者村頂點的火影，實行民主制度，**伊賀流是以伊賀十二人眾，甲賀流則是以甲賀五十三家召開會議，以組織的形式決定動向。**

截至目前為止，為了方便起見，本書皆以伊賀流與甲賀流稱之，但嚴格說起來，是指流傳於伊賀地方與甲賀地方的忍術流派之統稱，在此補充說明。

▼伊賀流、甲賀流在忍者世界大受歡迎的理由

如同在保護達茲納的途中，襲擊鳴人一行人的「桃地再不斬」所說：**「沒想到寫輪眼卡卡西會在這裡……」**（第2集第12話）木葉忍者村裡有許多名聲遠播他國的實力派忍者。

如同外界認為木葉忍者很強一樣，從伊賀流、甲賀流兩個流派派遣至各地的眾多忍者，也因實力高強評價相當高。

以結果而言，這應該是造成木葉忍者村與伊賀、甲賀演變成**自幼立志成為忍者，並以此目標進行嚴格修煉的集團**，也是他們相異於「亂破」忍者傭兵集團的重大原因。

順帶一提，據說伊賀流起源於鎌倉時代至室町時代，因當時伊賀國內陷入領土紛爭的亂象，一部分民眾以自衛為目的提升戰略技巧發展而成。甲賀流起源則是室町時代後期，與足利幕府鬥爭的六角氏旗下擅長遊擊戰的甲賀武士有血緣關係而來。此時的「甲賀五十三家」即為後來甲賀流的政治中心。

甲賀流因隸屬於六角氏麾下，彼此關係密切，但前面介紹過的獨立組織形態仍然不變，接到委託便會派遣忍者出任務。

另外，伊賀流大本營附近土壤屬於黏土性質，只要水源枯涸，農田就會嚴重龜裂，不適合農耕。所以，**村子為求生存派遣忍者，也就是外出工作賺錢是必要的**。於是，甲賀流為了能隨時應付六角氏的要求而進行修煉。

▼忍者是來到現代也很吃香的戰國時代超級菁英？

主要任務為諜報活動的戰國時代忍者，需要具備的資質涵蓋範圍相當廣泛。

當時為一般庶民幾乎皆為文盲的時代，但是當忍者潛入敵陣要偷出機密文件時，如果不識字便無法判斷該偷哪一樣文件，也無法正確地傳達在敵陣竊聽的內容。如果變裝成商人搜集情報，也必須要能朗朗上口幾句叫賣詞。甚至為了成功扮演該地區的人，也得熟悉該地的政治情勢與方言。

根據場合，有時也得面臨以山野林間的花草或野菇等充飢果腹的情況。為了應付這種情況，必須於事前掌握哪些植物能食用，哪種野菇具有毒性等知識。

無論如何都必須具備**高水準的記憶力**與演技。同時，也得兼具從雲層動向預測天氣變化的理科知識與判斷能力、觀察能力。

換句話說，**一流忍者以現代人立場而言，就是得不分文科、理科，並具備能考上國立大學的超高學習力之菁英分子般的才能。**

當然不用多說，強健的體能也是必要的。能攀上石牆或是潛伏於天花板上的輕盈體重也是必須的，還有能迅速藏匿蹤影的敏捷性、與敵人戰鬥的劍術等，媲美奧林匹克田徑選手的體能與武術家的戰鬥能力也都不可或缺。《火影忍者》裡也有提及，忍者需要具備如此高度知識與體能。在中忍選拔第二場考試的最後，伊魯卡說明的**「若無天，則須以識增智，並備機之來臨。」**與**「若無地，則須驅於原野，以追求利。」**（以上皆出自於第 8 集第 64 話）的**「中忍心得」**正好符合上面所述。

這裡所指的「天」即人類的腦袋，「地」指的是人類的身體。如果有任何弱點就必須努力鍛練以克服，伊魯卡如此補充道：**「只要具備了天地雙方面的能力……不管在多麼危險的任務中，都能找出一條正確的道路……」**（第8集第64話）

這句話意味著，即使是危險困難的任務，只要身心皆透過均衡鍛練，就能安全地達到目標。另外，在這裡完全沒觸及忍術，也很值得關注。

無法使用忍術與幻術的洛克李在與我愛羅的對戰中受重傷，即使被宣告**「他的身體已經沒有辦法……讓他繼續以忍者的身分活下去了。」**（第10集第87話），他仍然克服了**「手術的成功率……好一點的話大概有50%……」**（第20集第173話）如此嚴苛的手術，成功復活。

「我想證明即使不會使用忍術或幻術……也能夠成為一個偉大的忍者！這就是我的目標！」（第10集第84話）令人不禁認為「中忍心得」正是為了身為「努力的天才」的小李而寫。

29

《火影忍者》世界裡用來區分忍者等級的制度

▼明確的分級才能有效分類委託忍者村的任務

現實中的忍者與《火影忍者》世界類似的部分，不僅只有先前提及的委託系統，還有下忍、中忍、上忍的忍者分級制度。

關於這個分級制度，「村子裡的忍者以我為首，大致以能力分為頭目‧上忍‧中忍‧下忍四種階級。」（第2集第9話）第三代火影曾經如此說明。從這一點能得知，在木葉忍者村裡「火影」是村子裡實力數一數二的忍者兼一村之長。

接下來便是卡卡西等「上忍」，我們可以從第2集第9話裡的圖看出，他們屬於忍者分級制度中的「菁英分子」。同一張圖裡，也可看出伊魯卡等「中忍」屬於「一般」等級，而剛成為「下忍」的鳴人等人則

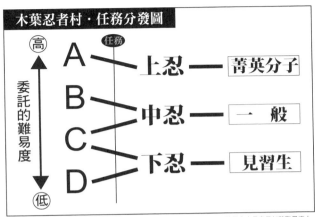

● 《火影忍者》作品中也介紹過，木葉忍者村接受委託之後的任務分發圖。依英文字母表示任務難易度由高至低，然後再據難易度分發給上忍、中忍、下忍各個層級。還有，上面標示出上忍們如何對木葉忍者進行評價，一般而言就是分成菁英分子、一般、見習生。以上皆是根據漫畫內容製作而成。

接，接下來的B則是由中忍負責。

難度的A級任務只有上忍能夠承2集第9話的同一張表看出，最高（第2集第9話）。我們可以從第為……A・B・C・D四種等級」「這些工作以難易度的高低分

委託內容會被製作成表單，

要依據。

不一的委託，分發給忍者執行的重便是用來將涵蓋範圍廣泛、難易度委託木葉忍者村，而這個分級制度2集第9話），每天都有很多工作而且「從帶小孩到暗殺」（第

度。是「見習生」，有著明確的分級制

NARUTO
Final Answer

如果是C級任務，中忍當然不用說，也可以指派下忍執行任務。而難度最低的D級任務則只會指派下忍。

雖然忍者的分級只有上・中・下忍三級，但委託的難易度分成四種，因此A級以外的任務，在指派忍者時較具彈性。

由於有相當明確的分級制度，村子裡接到的委託也能非常順暢地由上向下傳達。

▼何謂君臨忍者頂點的「影」？

看第2集第9話的圖時，不難發現最高等級的忍者便是火影，接受委託之後執行任務的則是火影以下的忍者們。那麼，那位「火影」到底是什麼樣的存在呢？

根據卡卡西的說明，「火影」的「影」指的是「忍者五大國」裡的忍者村村長稱號，也就是**「君臨於全世界各國數萬名忍者之上的最強忍者！」**（第2集第9話）

比起象徵性的存在，他們還會實際肩負起村子營運的相關實務。這一點可從「工作是由我們高層，分發給能力適合的忍者」（第2集第9話）這句話看出來。

段藏為了得到火影的地位，不惜在背地裡幹下許多勾當，想必是因為火影手上掌握大權的關係。話雖這麼說，但第三代火影並沒有實行任何獨裁者的政治手段，因此相當受到村民敬愛。

第三代火影自己也說過「木葉忍者村就是我的家！火影就是為了保護這個家而持續佇立的一根棟梁！」（第14集第122話）令人不禁在意起成為火影的條件。

第三代火影死後，當自來也向綱手提出希望她繼任第五代火影時曾說：「綱手在可怕的大戰鬥期間為木葉的勝利貢獻良多，現在也還無人敵得過她的戰鬥方式與醫療術，而且她還是第一代火影的孫女，因此擁有木葉忍者最純正的血統⋯⋯」，同時也表示關於這個決定「是由木葉最高層的人員——『諮詢人員』所決定的。」（以上皆引用自18集第158

話）因此，比起忍者實力，身為火影的條件更需要參考對村子的貢獻度與「諮詢人員」的意思。不僅如此，也不能忘記與生俱來的血緣也深具影響力。這麼說來，目前在本傳的第四次忍界大戰裡有活躍表現、具有第四代火影兒子血統的鳴人，是否覺得他具有足夠資格成為火影呢？

▼ 能應付多元委託的多元忍者們

根據火影說過**「從帶小孩到暗殺」**（第2集第9話）這句話可推敲出，A級任務包括暗殺等相當高難度的工作，或是潛入敵陣偷出機密文件等，難以達成的委託幾乎都是上忍的工作。

第三代火影說過**「工作是由我們高層，分發給能力適合的忍者」**（第2集第9話）。從這句話可得知，面對同等級的委託，即使是屬於同一級的忍者，還是會挑選出擁有合適能力的忍者執行任務。

而這個道理也能用在不同等級的忍者身上，舉例來說，像是擅長長時間戰鬥技巧類型或感知類型、從後方支援同伴的遠距離攻擊型等，也有忍者在自己擅長領域中的實力更勝上忍。因此，上忍以外的忍者，必

要時也會根據委託內容，特別挑選出適合執行任務的小組成員。

另外，作品中常畫到以三個人或是四個人組成一個小隊出任務的情節。從這一點似乎可推敲出，Ａ級任務的指派條件不會侷限於上忍，而是以上忍為隊長組成小隊。

結束為期兩年半修行的鳴人，與小櫻再度挑戰從卡卡西手上奪走鈴鐺的演習時，鳴人曾經評論卡卡西：「在鹿丸之上的智慧……在牙之上的嗅覺……在佐助之上的寫輪眼……在濃眉小子之上的體術……」（第28集第246話）

雖然從卡卡西平日活躍的表現就能知道他的實力不淺，不過這句話更驗證了我們的推測。身為上忍的卡卡西具備的能力相當平均，而且，卡卡西執行暗殺委託的能力也屬上乘，這一點可從阿凱針對「千鳥」進行說明時的「拷貝忍者卡卡西唯一獨創的招式。那是他拿來用在暗殺方面的珍藏招式……」（第13集第113話）這句話得知。如此這般，儼然唯有「菁英分子」的上忍才能達成的困難委託，會被分類到Ａ級任務也無可厚非。

▼成為菁英分子・上忍的條件

成為上忍的條件與考試又是如何呢？關於中忍，前面已提及「中忍選拔考試」的這個條件。伊魯卡曾經說過**「鹿丸在中忍考試中運用頭腦戰鬥……村子裡的高層經過協議後，對這部分給予很高的評價。」**（第20集第172話）如此明確的合格理由。

另外，在鳴人歷經兩年半的修行回到木葉忍者村時，鹿丸告訴他：**「和我們同期的人之中，還沒有成為中忍的……就只剩下你了。」**（第28集第247話）還指向一旁的手鞠補充道：**「比我們大一屆的寧次與砂忍村的勘九郎還有她都是上忍了。」**（第28集第247話）但並沒有對成為上忍的條件有任何具體的描述。

想必是因為，成為上忍的條件並非僅透過單純的考試，也相當重視**是否能順利完成委託以及之後的評價**的要素吧。正如前面所說，成為火影的條件也不明確，因此我們也許能將成為上忍的條件視為當初綱手繼任火影時一樣，必須有忍者前輩的推薦。

只不過，上忍之中也有人不是僅擔任執行任務的職位，例如卡卡西告訴鳴人「惠比斯老師是專門教育菁英的專屬家教……是特別的上忍喔！」（第10集第90話）等，各式各樣都有。同時，還有「暗部是火影大人的直轄部隊，即使是我們警務部隊，也不能在沒有逮捕令的狀況下拘捕他。」（第25集第222話）具有某些特權的「暗部」等，似乎與一般上忍、下忍的分級擁有不同的部隊制度。

尤其是關於暗部，綱手曾經如此評論段藏：「段藏在暗部中屬於另外行動的部隊，並且組織了暗部養成組織『根』，還成了該組織的主任。」（第32集284話）我們也可從這一句話看出來，暗部是環境相當特殊的部隊，不過截至目前為止，仍然謎團重重。

▼戰國時代的忍者社會是現代的白領階級社會？

現實中的忍者社會，似乎也有上忍、中忍、下忍的明確分級制度。

然而，如同前面所述，正式使用「忍」字一詞，還有關於忍者的資料，都是進入江戶時代才建立起來的，因此相當缺乏詳細的記錄。

我們首先從權力關係的分級開始介紹吧。此一說法指出，上忍立於組織頂點，可說是近似**「貴族」**或**「地位較低的大名」**的存在，旗下有以忍者組成的諜報組織。當然，上忍會從大名手中接下委託，以**現代社會來說，就像是從大企業接下工作的中小企業社長**吧。

然後，以這個例子打比方的話，中忍就像是中小企業的中層管理職。實際上奔波至各個現場的是下忍，而中忍比較像是坐辦公室處理文書作業的階級。

這麼一來，先前提到現實中的忍者們平日得做乏味的農事，似乎也不是那麼難以理解了。

順帶一提，伊賀流也有類似這個大企業與中小企業的系統，將忍者分成上・中・下忍，而甲賀流則沒有上忍的階級，最高層只到中忍。

還有曾經確切地提及上・中・下忍分級制度的書籍為1676年，伊賀國的藤林左武次保武所著之《萬川集海》。但是，這裡所述的分級制度，只是**「忍者應具備的條件」**，並不代表忍者組織內的權力關係。

以上所述分級，可以說是與《火影忍者》的忍者分級制度相當類似。正好令人聯想起第三代火影曾經說過的話。

他告誡村子裡的孩子們：**「無論你們選擇走什麼樣的路，絕對不能忘記⋯⋯保護自己最珍惜的人這件事情！」**（第11集第94話）這個場景。

當時，其中一個孩子如此問：**「火影大人，你也有自己最珍惜的人嗎？」** 而他回答 **「這個村子裡的⋯⋯所有人！」**（以上皆引用自第11集第94話）。

我們可以從這裡看出，他不是單純擁有火影或上忍稱號而已，還努力地朝「忍者應具備的條件」邁進，期望村子裡的人能將心比心、互助互愛。

忍者與大名之間的對等關係，於忍界大戰之後才誕生？

▼大名追求權力，忍者提供戰力

以位於火之國內的木葉忍者村為首，鳴人等人生活的大陸上有稱為「忍者五大國」的五個國家。

正如「風之國」設有名為「砂隱忍者村」的忍者村，包括在忍者五大國之內的「水之國」有「霧隱忍者村」，「雷之國」有「雲隱忍者村」，「土之國」有「岩隱忍者村」等眾多忍者村。

當然，大陸上除了忍者五大國之外，亦有其他大大小小的國家。卡卡西曾經說：**「波之國沒有忍者……雖然文化跟風俗習慣不一樣，不過其他大部分的國家，或多或少都有忍者村**（第2集第9話），所以我們也可以知道有些國家沒有忍者。卡卡西也有針對「波之國」沒有忍者的

理由進行說明**「有時候像波之國這種不容易受他國干涉的小島國，根本不需要忍者村⋯⋯」**（第2集第9話）

相較之下，「忍者五大國」明顯與其他國家不同的理由則是**「木葉・霧・雲・風（砂）・岩五國國土廣大，力量也很強。」，「而且也只有這五國，可以稱其頭目為「影」。」**（以上皆引用自第2集第9話）但是，「影」只是忍者村的首領，治理國家的權力則掌握在「大名」手上。

截至目前為止，我們已經驗證過戰國時代的忍者，並且說明《火影忍者》世界裡的忍者與現實中的忍者一樣，都會承接來自於大名等人的委託，執行任務。

在現實中，戰國武將或大名只能算是忍者雇主，並不是懷抱共同目的而互助的同伴。但是，在我們看來，《火影忍者》世界裡的忍者與大名之間的關係似乎不太一樣。

理由可從第三代火影說過的「**國家的實力等於村子的實力⋯⋯村子的實力等於忍者的實力⋯⋯**」（第8集第65話）這句話表露無遺。換句話說，雖然有從治理國家的大名手上承接委託的系統，但所謂的**忍者即意味該國的「軍事能力」**。如果拿實際的戰國時代相比，便能知道《火影忍者》世界有著極大差異。因為戰國時代的軍事能力，指的是武將正式雇用隸屬其麾下的**武士們**。

當然，《火影忍者》世界裡，也有鐵之國的「三船」這類武士存在，肩負國家軍事能力的另一方。不過，我們還是能根據半藏曾經說過「**許多武士變成忍者，也有很多流派變成忍者的流派⋯⋯**」（第56集第531話）這句話，推敲出**國家的軍事能力以忍者為主流**。

▼由木葉忍者村與火之國的關係衍生的「一國一村」

那麼，為什麼忍者會被視為如此重要的軍事能力，還能與身為一國之主的大名平起平坐呢？我們從斑述說的木葉忍者村創立起源，來一探究竟吧。

距今八十多年前的世界是「戰亂不斷的戰國時代」，而「忍者還只是個以一族為單位的武裝集團」，「每一族都會受雇於各個國家來參與戰爭」（以上皆引用自第43集第398話），當時的忍者與現實中的忍者一樣為傭兵集團。

在眾多忍者組織之中，被視為最強集團的就是「宇智波一族」與「初代火影木遁之千手柱間」（第43集第398話）所率領的「千手一族」。「因為只有我們（宇智波）一族能夠對付他們（千手一族）」（第43集第399話），因此如果國家與國家之間發生戰爭，用來抗衡千手一族的手段便是宇智波一族，反之亦然，所以宇智波一族與千手一族可以說是敵對立場。但是，千手一族與宇智波一族締結休戰協定，「沒多久之後，我們忍者聯軍便與希望平定領土的火之國簽下協定。」（第43集第399話）。

於是，火之國與木葉忍者村如此「一國一村」的強健組織誕生。

「後來，各個國家就開始模仿一國一村子的系統。」（第43集第399話）。從斑所說的協定內容，可得知木葉忍者村與火之國是最早以平等立場簽下協定的先鋒

另外，因應第四次忍界大戰要組成忍者聯軍，需要獲得忍者五大國的大名們許可，由此也能推敲出村子與國家之間有著對等且堅定的信賴關係。當時相較於水領主曾說：「萬一讓忍者擁有太強大的力量，往後產生問題該怎麼辦？」站在不願意答應忍者聯軍成立的立場時，土領主回答：「你這麼不相信自己國家的忍者嗎？」（皆引用自第52集第488話）

而忍者們也相當信賴自己的國家，且強烈地意識到自己是國家重要的軍事能力。這一點可以從伊魯卡說的「木葉忍者村是靠壓倒性的力量來保持與鄰近諸國的實力平衡的。如果拒絕接受委託……就等於是告訴其他國家說，我們村子的實力減弱了。」（第20集第174話）這句話看出來。

▼因為對和平世界不滿以及斑懷抱的憎恨，所孕育出來的「曉」

宇智波一族與千手一族選擇踏上互助共存之路，世界也以「一國一村」的系統邁向和平的新境界，然而斑卻憂心於「宇智波一族被千手一族完全逐出權力中心」（第43集第399話）。

於是脫離村子的斑，變成復仇者再度回到木葉忍者村，但在與千手柱間一戰後慘遭敗北，然後在**對木葉忍者村與千手一族懷抱著仇恨的情況下創立「曉」**。「曉」與現實中的忍者一樣，都是傭兵集團，並且為了重振宇智波一族的榮耀抱持**「我們不屬於任何國家，只在必要時準備必要數量的忍者，讓我們以必要的力量接受小國或小忍者村的金錢委託，由我們去幫他們打仗！」**（第36集第329話）的心態。

雷影曾說：「**我還查出在場的人士之中，有人曾經利用過『曉』！**」（第49集第458話）對忍者村而言，也許「曉」是一個必要的邪惡組織吧。但是，「曉」的最終目的則是「**最後就由我們（曉）來獨占並控制所有戰爭！**」（第36集第329話）。

無論如何，一切正照著斑的計畫走，世界產生相當劇烈的轉變，朝第四次忍界大戰的方向前進。

我們在接下來的章節會針對忍界大戰，以及現實中的忍者之間的戰爭進行考證。

即使是代理戰爭，忍者們也要賭上性命戰鬥的理由為何？

▼不同於部族之間鬥爭的忍界大戰構圖

《火影忍者》的世界中，包括「曉」與忍者聯軍的戰役，截至目前為止，已經是第四次的忍界大戰。

第一次忍界大戰如同先前說明，是「一國一村」制度創立的契機。

第二次忍界大戰則是在距離第一次大戰結束二十年後爆發，自來也曾經看著因為戰爭變成孤兒的長門、小南、彌彥說：「他們就暫時交給我照顧。」（第48集第446話）然後在因緣際會下，他開始教導三個人修行。

第三次忍界大戰則是以第27集239話起的「卡卡西外傳～戰場上的少年時代～」為開場，說明「距今數十年前──忍者五大國的統治發生動搖，各國國境都一直發生捲入各小國與忍者村的小型衝突。～中略～這

就是後世所稱的『第三次忍界大戰』」。當時，土之國已經進攻草忍者村，而卡卡西等人要直接對決的敵人便是岩忍者村的忍者。

除了與「曉」直接對決的第四次大戰，忍界大戰儼然是「代理戰爭」。與現實世界相同，《火影忍者》世界的忍者們，也是受雇於國家而參與戰爭，雖然偶有村子之間的小紛爭或是宇智波一族與千手一族的部族鬥爭，但鮮少單純為忍者與忍者之間的戰爭。

順便一提，像甲賀流與伊賀流等實際存在的忍者，在後人的創作中，經常會被描述成互別苗頭的宿敵。然而，事實上只是單純的代理戰爭。

1582年的**「本能寺之變」**後，德川家康雇用服部正成等伊賀忍者為護衛。甲賀地區則是收編於豐臣政權下，因此甲賀流受命負責監視家康的一舉一動。

就結果而言，伊賀流只是接到命令討伐甲賀流，形成代理戰爭，並**非伊賀流與甲賀流之間的部族鬥爭**。

NARUTO
Final Answer

▼比起同伴的性命，任務更為優先的嚴格規定

在描述第三次忍界大戰的「卡卡西外傳」裡，曾提及卡卡西父親「佐久茂」的小故事。

佐久茂在進行機密任務時，無視於「遵守村子規定，嚴禁放棄任務」，「他為了解救同伴的性命，而選擇放棄任務」（第27集第240話）。結果，對村子與雇主火之國帶來相當重大的損失，「甚至連被他救回來的同伴也在中傷他。」（第27集第240話）因此身心俱疲的佐久茂自殺了。

從卡卡西說的「忍者為了完成任務，必須犧牲同伴也在所不惜……這就是『規定』。」（第27集第241話）這句話，我們可以看出忍者村的規定相當嚴格。當然，「逃亡忍者」也會遭受嚴厲的懲罰。

這一點可以從卡卡西曾經委婉地說：「佐助本來就是逃亡忍者，一般的原則就是要抹殺他。」（第48集第452話）這句話得知，但他還是清楚傳達「收拾掉打破村子規定而叛逃的忍者是理所當然」的鐵則。

如此嚴格的規定當然也存在於現實中的忍者世界。

潛入敵陣的諜報活動可能是數天、數月，甚至也有可能長達數年，才能獲得敵人大名的信賴成為家臣。當然，這種情形通常不是偷出機密文件之後任務即解除，仍得在隱藏真正身分的狀況下娶妻生子，連自己的孩子都不知道自己的真實身分。

自來也曾說：**「忍者是指⋯⋯能夠忍耐的人」**（第19集第166話），也許他正是想起了為村子指派的嚴苛任務一路忍耐過來的同伴們吧。

另外，《火影忍者》世界中，綱手或小櫻等人代表的女忍者（くノ一），也會接受嚴厲的任務。現實中的忍者大多還是以潛入為主要任務，也會為了達成任務與不喜歡的敵人男子戀愛，甚至結為夫妻。

那麼，忍者為什麼願意死守如此嚴格的「規定」，甚至不惜豁出生命呢？

49

▼嚴格的「規定」都是為了守護人民

雖然計畫將戰爭「商業化」，以傭兵集團大發利市的「曉」抱持的論點相當極端，但是《火影忍者》世界裡的忍者收入來源，的確大部分來自參戰的委託。如同我們先前驗證過，現實中的忍者也是如此。因此，沒工作的時期大家才會以農業為生，藉此取得生存下去的糧食。這一點與《火影忍者》裡所描繪的忍者抱持著相同的目的，**比起單純為了自己活下去而賺錢，倒不如說是為了所愛的家人，延伸出去就是為了村子裡的同伴們。**

再者，賭上性命於檯面上戰爭的是忍者或男人們，因此導致長門、彌彥等戰亂孤兒的出現，被留下來的女人與小孩的命運相當悲慘。這一點，無論是哪個世界都是不變的。雖然在作品中沒有提及，但是戰敗國會失去軍事能力，好不容易種好的農作物與積存的金錢都會被侵略者搜括一空。甚至會淪落為附近盜賊下手的目標。

正因為這樣，立於忍者村頂點的火影即**「為了保護這個家而持續佇立的棟梁！」**（第14集第122話），並且為了這個理念抱持必死的決心。

而忍者們為了保護摯愛的村子，擴大到整個村子裡的女人與小孩子，才會有**「木葉忍者村是靠壓倒性的力量來保持與鄰國的實力平衡的。如果拒絕接受任務委託……就等於是告訴其他國家說，我們村子的實力減弱了。」**（第20集第174話）如此想法。忍者必須賭上國與村子的威信，進行嚴苛的修行，挺身面對困難的委託。

如此嚴格的「規定」都是為了守護村民。為了達成任務必須對自己的同伴見死不救，還有不得已得抹殺掉曾經是同伴的逃亡忍者時，也只能含著淚水痛下殺手。

但是，肩負著下一個忍者世代的鹿丸曾說：**「佐助和我們一樣是木葉忍者，是我們的同伴！所以我們要拚死命地把他救回來！這就是木葉忍者的做法！」**（第21集第183話）。

以「友情」為主題之一的《火影忍者》裡所描繪的未來世界，雖然仍抱持**「為了村子在所不惜」**的忍者理念，但似乎變得比以往更加溫暖與開朗呢！

「當想要保護自己最珍惜的人時⋯⋯
忍者真正的力量
才會表現出來⋯⋯」

By 第三代火影・猿飛蒜山
（第16集第137話）

貳之卷
CHAPTER.2

火影&戰國
忍者列傳

——— 尋找做為範本的忍者！ ———

三忍之間的
攻防
是否屬實？

歷史中的忍者們真實存在嗎!?

▼忍者哈特利不是忍者嗎!?

「忍者」無法公開現身於人面前，只能活在陰暗的世界裡。因此，關於忍者的人物資料相當少，有許多**無法辨識是否實際存在過，亦或是虛構人物的忍者角色**。我們將在此介紹實際存在可能性極高的忍者們。

漫畫《忍者哈特利》的祖先，是日本人自古以來就不陌生的忍者一族——**服部家**。只要聽到服部半藏這個名字，就會令人聯想到「忍者」這個名詞。不過，雖然從初代到十二代為止，總共有十二位實際存在的人物名為服部半藏，但是，其中以「忍者」為生的，只有初代的**服部半藏保長**而已。

成長於伊賀忍者上忍家族的保長，在完成忍者修行後，旋即脫離村

子，侍奉室町幕府第十二代將軍‧足利義明。但是，保長忍受不了逐漸衰敗的室町幕府，轉而投效德川家康的祖父‧松平清康。然而，1535年時，清康遭到家臣阿部正豐暗殺後，保長一直處於下落不明的狀態直到如今。

在如此奔放自由的父親底下成長的第二代，即為服部半藏正成。一般人印象中的「服部半藏」就是這位正成。正成是支持開創江戶幕府的德川家康取得天下的重要人物。隸屬於家康旗下的正成，率領部下赴戰場，並在戰場上遠近馳名，獲得**「鬼之半藏」**名號，令敵方武士們感到無比恐懼。

雖然他的父親早就脫離伊賀，但與伊賀忍者之間的關係仍然相當緊密，正成擅長培養忍者於暗中活躍，1557年的三河寺部城（現今的愛知縣豐田市）之役中，他僅率領七十八名伊賀忍者便成功攻下城池。

此一功績大受表揚，家康於是賜予正成「持槍」⑤，但當時家康是以人質身分寄宿於今川家，並沒有立場賜予正成持槍職務。因此，正成與家康的這段小故事也有人說是後人的穿鑿附會。

⑤此「持槍」為名詞，受賜短槍象徵接下大將之職。

其後，於姊川之戰以及三方原之戰等屢屢建下功績，家康賜予遠江（現今靜岡縣）與八百石、與力⑥三十騎，並成為兩百名伊賀同心軍團的頭目。正成於江戶的宅邸設置在江戶城的麴町口，附近地名直至今日仍然保留「半藏門」名字。

▼擁有兩個面貌的忍者‧杉原盛重

戰國時代的忍者通常以侍奉大名、達成大名指派任務為主。但是，其中也有既是忍者也是武將的**杉原盛重**，如此特例的人物。盛重侍奉的是中國地方勢力最大的大名‧**毛利元就**。元就的旗下配有眾多忍者集團，並分配間諜至敵陣竊取敵情。

元就以「戰國第一智將」之美名享譽當時，在充滿陰謀與策略的盜國會戰，重用擔任諜報工作的忍者們，於領地內**派駐二十多名被稱為世鬼一族的忍者集團**，並指派盛重負責領導。優秀的忍者頭目‧盛重對元就而言，是不可或缺的存在。這一點從元就將自己的姪女嫁給盛重當妻子，即可窺知一二。正因為元就是靠婚姻外交結盟得以擴大領土的大名，由此不難看出他對盛重相當執著。

另外，盛重除了是忍者集團的頭目，同時也是白耆泉山城（現今的鳥取縣米子市）的城主。話雖如此，畢竟他也兼任忍者頭目，所以盛重的部下們多為流浪武士、山賊、海盜、落魄忍者等粗魯蠻橫的男人們，而他也會教導直屬武士忍術。盛重就這樣將**並非與生俱來即為忍者的部下們，培育成一流的忍者**，一步一步穩固自己的地位。

盛重的部下們會使用高超的忍術潛入敵陣，將敵人玩弄於手掌心。**滅掉篝火、擾亂敵軍武士等的偷襲計畫的完成度，據說其他集團完全無法與之比擬。**

再加上盛重陣營在多次以同樣方式對付敵人後，便立即消失於漆黑的夜晚之中，因此敵方武將們視他為神不知鬼不覺的強敵，恐懼不已。

⑥江戶時代的中下層武士。因可騎馬，數量單位為「騎」。

▼四小時內跑完64里（256公里）的飛毛腿熊若

閱讀《火影忍者》時，大家可以看到以鳴人為首的忍者們「以超人般的速度奔馳於山林裡」的英姿。因為是在漫畫的世界，我們很容易疏忽忍者們行動迅速，而現實中的忍者據說有人**能在四小時內跑完256公里。**

這個速度到底有多快？如果以現今遠距離馬拉松42.195公里跑兩小時三分三十八秒的世界紀錄算起來，忍者足足快了有**五倍以上之多。**

這裡所談到的飛毛腿是一位隸屬於武田軍，名為**熊若**的忍者。

1561年，熊若的上司‧飯富虎昌察覺上戰場必備的重要隊旗忘在城裡。

戰國時代的隊旗是用來區別敵我的重要依據，沒有隊旗會增加我軍彼此自相殘殺的危險性。也就是說，如果沒有隊旗，便不能赴戰場衝鋒殺敵。

但是，虎昌察覺時卻為時已晚。從位於甲斐（現今山梨縣）的城池到割岳城附近（現今長野縣信濃町）的來回距離為64里[7]。考慮到距離開戰僅剩一個晚上的時間，他陷入無論如何都會趕不及開戰的緊急狀態。對大傷腦筋的虎昌提議攬下這個任務的，便是熊若。

在眾人半信半疑的情形下，**熊若成功地在四小時內來回**，從城裡帶來了隊旗。更驚人的是身為忍者的熊若並沒有能從城池正面入口進出的通行證，因此他只能攀登懸崖、飛簷走壁，潛入虎昌的城池，攜出隊旗。

忍者一般的步行距離為一個晚上30里（120公里），由此可看出熊若的確擁有相當迅速的飛毛腿。此故事記載於江戶時代由淺井了意所發表的《伽婢子》其中一篇。

如果，鳴人等人擁有不輸給熊若的飛毛腿……那麼漫畫裡所描繪的移動方法或許是輕功也不無可能。

[7] 1里為3‧927公里，約4公里。

▼與族人一同戰亡的伊賀忍術元祖·百地丹波

在室町時代末期至安土桃山時代活躍的忍者中，有一位名為百地丹波的伊賀忍術開山始祖。丹波別名百地三太夫，是與織田信長對抗的**伊賀三大上忍**之一。以天下布武⑧理念支配各地的信長，據說非常厭惡真面目不明的伊賀忍者，因此伊賀忍者們也非常討厭信長。如此彼此厭惡的雙方，終於爆發歷史著名的**「天正伊賀之亂」**。

這場戰爭的開端為信長的兒子·信雄流放派遣去伊賀的瀧川雄利。1579年，掌握到伊賀忍者發生內鬨的信雄，在沒過問父親信長意見的情況下，擅自出兵攻打伊賀。但是，對旗下忍者操控自如、運用得宜的丹波立即得知信雄舉兵的消息，最後信雄只能狼狽萬分地撤退。知悉信雄行動的信長勃然大怒，據說他當時還發誓要殲滅伊賀忍者。

1581年時，信長率領五萬大軍，筆直地攻入伊賀。當時的慘劇於《多門院日記》寫道：**「堂塔一個個遭到毀滅，大難臨頭，上下百姓哀鴻遍野」**，指出伊賀忍者們在一眨眼的功夫便潰不成軍，大敗於信長。

信長對伊賀忍者的最終一戰為柏原城（現今三重縣名張市）的攻防之戰。在丹波的指示下，七百名忍者圍城抵抗，但仍然是寡不擊眾。更何況，屬下之中出現臨陣倒戈信長的叛徒等，丹波與許多同伴在戰局惡化的情況下戰死沙場。

為了忍者同伴而豁出性命的丹波，直到如今依然相當受當地人民愛戴，他在三重縣名張市的老家，以及三重縣伊賀市的墳墓仍保留至今，更留下稱為**「百地丹波城」**的城池遺跡。

除了英勇果敢的形象，丹波還留下許多神祕的謎團。舉例來說，也有謠言說他是出沒於安土桃山時代的大盜‧石川五右衛門的師父，還有妻子遭五右衛門橫刀奪愛等眾說紛紜。

《火影忍者》裡有位名為「桃地再不斬」的霧忍者村逃亡忍者。也許「桃地」（MOMOCHI）名字的由來正是歷史上的「百地丹波」（MOMOCHI TANBA）。

⑧字面上意思為「遍布武力於天之下」，即「以武家政權支配天下」。

NARUTO Final Answer

《火影忍者》世界裡的女性忍者與真實的女忍者「くノ一」（KUNOICHI）之間的差異性

▼木葉忍者村的女性忍者角色

即使說女性角色是在有眾多男性角色登場的《火影忍者》中，肩負起支撐故事轉換期的角色也不為過。其中身為第一女主角的春野櫻，從第1集開始登場，與鳴人、佐助同屬卡卡西帶領的第七班小隊成員，曾經與他們共同度過尚無法控制查克拉的下忍時期。

《火影忍者》故事的第一次轉換期，到佐助離開木葉忍者村的第21集第181話為止。平常有著強烈自尊心，瞧不起同期忍者的佐助，對小櫻說**「謝謝妳」**。**佐助坦率地向人道謝的場景，從頭到尾就只有這麼一幕**而已。

另外，我們來對照一下，佐助說明自己脫離村子的理由時的兩個畫面，對小櫻的說法是「我們四人一起努力到現在……我也曾經認為那就是我自己該走的路……」（第21集第181話），他隱藏了自己的心聲。但是對鳴人則是非常簡短地說：「我已經不想和你們那些木葉忍者村的人混在一起了……快回去吧。」（第25集第218話）並大聲喝斥。也許對平常不願意讓人知道心聲的佐助而言，小櫻正是他能夠表達心情的對象吧？

而提起木葉忍者村的第五代火影，大家都知道她就是「傳說中的三忍」其中之一的「綱手」。綱手除了肩負起火影的使命之外，也是出色的醫療專家，對木葉忍者村而言是不可或缺的人物。如果綱手沒回到木葉忍者村，不僅無法治療躺在病床上的佐助，李洛克也沒辦法以忍者的身分重新振作（第20集第172至173話）。

鳴人的母親九品也是對故事有重大影響力的女性忍者之一。甫出生便沒體驗過父母愛，以九尾祭品之力身分度過孤單少年時期的鳴人，在打從心底認同自己身為九尾祭品之力的當下，說出「我也知道在九尾之前，我的容器之中就已經先裝滿了愛情！」（第53集第504話）這句話。

以這樣的小櫻、綱手、九品為首的女性忍者們，在作品中被描繪成男性忍者們下重大決定時的背後推手般的存在。

她們這些女性忍者在現實中稱為「くノ一」（KUNOICHI），以不同於男性的形式活躍於各處。據說這就是「くノ一」由「女」這個漢字分解而來的緣由。

▼女忍者「くノ一」原本的任務為間諜大作戰？

於《火影忍者》中登場的女性忍者們，會與男性忍者共同執行任務，前往任務執行地，擁有不輸給男人們的力氣或能使用更勝男人的忍術，在故事中表現不凡。然而，實際上被稱為「くノ一」的女忍者們，並不會與男性執行相同任務。接下來的內容會稍微脫離故事，讓我們來介紹一下現實中「女忍者」的工作。

一般女性的力氣普遍比男性小，因此在與敵人正面對決時，也不得不承認她們勝算的確較低。但**只有女忍者才能達到目標的任務**也不在少數。

戰國時代的男性必須管理村子所分配的農田，不能輕易離開居所。

因此，男性忍者只有在執勤時才能離開村子，難以隨心所欲到處遊歷探查。另一方面，女性並不受工作或土地的束縛，因此無論農家、武家，都能**「從這村到那村，自由旅行」**。此段敘述記載於戰國時代曾造訪日本的葡萄牙傳教士路易斯‧弗洛伊斯的文獻資料中。

於是，女忍者充分發揮「即使自由旅行也不會啟人疑竇」的優點，專門被賦予搜集機密情報或暗殺類的任務。**大部分的任務是成為敵軍宅邸裡的女侍、假扮成在花街柳巷賣身陪酒的妓女，藉此從男客身上搜集祕密情報**。女忍者所使用的其中一種忍術便是**「隱身術」**，此為潛伏在敵軍武將家中的女忍者間諜使用的技巧之一。於暗處準備好有雙層底部的長櫃，讓男性忍者藏匿於行李下面，引導他們進入敵人家中。當然，如果被發現則只有死路一條，女忍者的任務也得賭上性命。

65

▼武田信玄手上握有二百名「女忍者」!?

提起武田信玄，眾人皆知他是統治甲斐（現今山梨縣），戰國時代具代表性的著名武將。以他與越後（現今靜岡縣）的上杉謙信展開川中島之戰，以及在三方原攻破德川家康等史實為人所知。雖然信玄身為優秀的軍事謀略家──「甲斐之虎」，為眾人畏懼，但在背地裡支撐他戰略的，其實正是二百至三百名的女忍者。

他將女忍者們「能隨意遠行」的女性特權發揮到最極致，從甲斐派遣至全國各地，展開諜報行動。

培育超過二百名少女成為女忍者的人物，是人稱「望月千代女」的武田軍忍者。千代女來自於甲賀流的第一忍者家族，出生於世代傳承的忍者世家。千代女的丈夫戰死時，信玄看中她身為忍者的能力而買下她，並受命為**「女忍者培訓組織」頭目**。

信玄四處招集受連年戰火，變成孤兒或遭拋棄的少女，並從中挑選出美少女，送到千代女身邊。少女們從**千代女身上習得巫女的咒術與祈**

禱、讀書識字、諜報等忍者必備技能。完成一整套修行後的少女們成為「女忍者」，打扮成在各地貼符替人祈福消災的「修行巫女」，被派遣至全國各地。能占卜與除妖的巫女，不僅容易獲得人們信賴，也是能輕易探聽出人們真心話的職業。

美少女雲集的修行巫女們，以巫女的身分在各地遊走祈禱或是侍奉於有權有勢的武將家中，也有人因此成為武將側室，從中獲得情報。但是，正所謂女人心彷彿秋季的天空。**如果在執行臥底的地方與男性墜入愛河，先不論她無法達成任務，甚至還有可能成為雙面間諜。**

忍者如此活躍的表現成為庶民心中的嚮往，也是不久之後的事情。江戶時代便有以虛構的忍者做為小說或歌舞伎題材的大眾娛樂文化誕生。

其中之一就是直到如今依然相當受歡迎的**能操控癩蛤蟆的妖術師**

「**自來也**」。

日本孕育出來的最強忍者・自來也

▼自來也的原型來自於中國強盜！

在鳴人的忍者成長過程中，不提起師父自來也就無法繼續發展下去。絕招是「螺旋丸」與「通靈之術」等的自來也，傳授許多技能給鳴人。

而且，如果翻開現在日本的小說或是歌舞伎的表演曲目，我們還是能輕易找到自來也這個名字。讓我們在這一章回顧一下日本孕育出來的忍者・自來也的歷史吧。

自來也在歷史上初次登場，必須追溯到中國「宋朝」時期。在宋朝繁榮的960年到1279年，日本正處於貴族文化蓬勃發展的平安時代，轉變成以武士為中心的鎌倉時代。

當時宋朝的沈俶撰所著《諧史》一書中記載的**我來也**是一名「強盜」。在他闖空門後，會在房子牆壁上留下「我，來也！」才離去，因此人稱我來也。

然後，據說江戶時代後期非常活躍的感和亭鬼武的讀本《自來也說話》一書，便是參考這個我來也而創作出來的故事。故事中，主角自來也為了替君主報仇而拜仙人為師，進而習得召喚癩蛤蟆的妖術。因此可以說**將自來也與癩蛤蟆妖術畫上等號的幕後推手便是鬼武**。

接下來，造成自來也人氣屹立不搖的作品，是在1839年至1868年為止發行的《兒雷也豪傑譚》。這部作品是以鬼武所著之《自來也說話》為依據創作，並將「自來也」改成「兒雷也」。《兒雷也豪傑譚》中，兒雷也是一位為了復興家業而四處奔波的主角，其中也有《火影忍者》粉絲相當熟悉的綱手與大蛇丸角色登場。

作品中的**兒雷也、綱手、大蛇丸是分別能操控癩蛤蟆、蛞蝓、大蛇的妖術師，並被設定成「三竦」**（一物剋一物之三強鼎立）關係。但

是，非常可惜的是《兒雷也豪傑譚》在江戶時代結束進入明治元年的1868年時連載中止，故事未完結。

1852年時，河竹默阿彌將《兒雷也豪傑譚》改編為歌舞伎腳本，並由八世市川團十郎主演的《兒雷也豪傑譚話》開始進行公演，**時至今日，仍然偶爾能在新橋演舞場等看到被改編成現代版的演出**。演員操控癩蛤蟆、蛞蝓、大蛇的場景，還有各種大型道具紛紛登場，是相當具有魄力的曲目。

如此一躍成為當紅炸子雞的自來也，到了近現代則會在雙陸棋盤遊戲或是紙戲中登場，儼然變成大人與小朋友都喜愛的大眾英雄。

再加上，1921年以歌舞伎《兒雷也豪傑譚話》腳本改編而成的《豪傑兒雷也》，成為日本史上第一部特攝電影。選擇自來也的故事做為第一部特攝片題材，也是為了呈現出不同以往紙戲或歌舞伎，唯有電影才能表現的武打場景。**「說到華麗的表演，就聯想到忍者的妖術！」**《豪傑兒雷也》因而雀屏中選為電影題材。

▼《火影忍者》的自來也身兼具忍者與作家兩種身分

《火影忍者》裡登場的傳說中的三忍之一「自來也」，也是以從江戶時代人們就耳熟能詳的「自來也」為範本。

在第10集第90話初次登場的自來也，被惠比斯抓到他偷窺女生澡堂時，立刻結印瞬間召喚出癩蛤蟆。這就是《自來也說話》裡描述到的自來也基本設定，接下來在第11集第91話中，自來也以「在下是妙木山蟾蜍精靈仙素道人，人稱・蟾蜍仙人！」進行自我介紹的方式，正是歌舞伎演員的「見得」[9]姿勢。

更甚者，自來也那一頭蓬鬆的白髮，也與歌舞伎演員用來裝飾頭部的「假髮」極為相似。自來也臉上畫的兩條線，還有他與鳴人在第11集封面的彩圖上都化了同樣的紅線條妝容，與歌舞伎演員畫在臉上的「臉譜」之一的「火焰臉譜」很像。這個火焰臉譜是英勇豪邁的角色使用的

[9]指歌舞伎的表演方式之一。當演員情緒高漲時，會瞬間靜止不動，露出誇張的怒視神情。

71

妝容，也許是因為在《火影忍者》世界裡登場的自來也，也會令人聯想到他是一位個性豪邁的角色的關係吧。

這樣的自來也與鳴人之間的師徒關係，其實是自來也妨礙了鳴人修行的代價。一切的開端，就在於鳴人不經過大腦思考脫口而出的**「那你就得負起責任……繼續指導我修行！」**（第11集第91話）這句話。當時鳴人體內的九尾查克拉與自己的查克拉非常混亂，完全沒辦法穩定查克拉。於是，自來也為了讓鳴人容易控制查克拉，對他施下「五行解印」。然後，在得知鳴人的父親即為第四代火影後，自來也下定決心要傳授鳴人「通靈之術」。在那之後，自來也教導鳴人「螺旋丸」，並陪伴他進行兩年半的修行，對鳴人的成長具有相當重大的影響。

《火影忍者》裡的自來也另一個身分是小說家。自來也的處女作《超骨氣忍傳》便是從長門的話中得到靈感而寫成的作品（別冊《NARUTO火影忍者 超骨氣忍傳》來自作者的介紹），裡面也提到自來也的信念為**「忍者是指……能夠忍耐的人。」**。鳴人的父親·湊正是受到這本書感動，以書中主角的名字「鳴人」替自己的孩子命名（第42集第382話）。鳴人也在看過這本書後大受感動，不過自來也表示：「這本

書根本賣不好。」（第42集第382話）似乎不太受大眾歡迎呢。

自來也另外也寫了18禁小說《親熱系列》，在第1集第5話中，以卡卡西最愛看的書籍身分登場。此部為系列作品，發表了《親熱天堂》分上、中、下集，《親熱暴力》、《親熱策略》，成為自來也的暢銷作品，他也因此賺到不下於綱手債務的高額版權費。《親熱策略》甚至在自來也戰死之際，被他用來當作傳達死亡訊息的暗號。

自來也在死前以《自來也豪傑物語》表達自己的一生（第42集第382話）。我們也能看出這個書名是模仿前面提到過，於1839年發行的《兒雷也豪傑譚》而來。

73

做為自來也與綱手、大蛇丸範本的「三忍間的攻防」

▼《兒雷也豪傑譚》的故事所展現的「三忍間的攻防」

提起《火影忍者》裡自來也大展身手的一話，即為第19集第170話「三忍間的攻防！」了吧。一言以蔽之，便是傳說中的三忍，自來也、綱手、大蛇丸齊聚一堂，召喚出各自的通靈獸，蛤蟆、蛞蝓、大蛇的震撼場面。

這一話原文標題為「三竦攻防！」（意指一物剋一物，局勢僵持不下的三強），中文譯為**「三忍間的攻防！」**，來源與前面提過的從江戶時代傳流下來的自來也故事中的「三竦」有關。接下來，我們來介紹一下歌舞伎的《兒雷也豪傑譚話》故事內容。

故事是從大蛇丸毀滅兒雷也與綱手一族開始，他還將倖存的兒雷也

與綱手推落谷底。然而，他們兩個人卻在那個山谷裡住了下來。並在

「仙素道人」的養育下成長，兩人長大之後才得知大蛇丸是弒親仇人。於是，以打倒大蛇丸為目標，仙素道人將蛤蟆之術傳授予兒雷也，蛞蝓之術傳授予綱手，扶持兩人打倒大蛇丸。

但是，探聽到大蛇丸動向的兒雷也卻沉不住氣，違背了仙人的諄諄教誨，隻身潛入大蛇丸所在的敵陣，然後陷入被逼到退無可退的窘境。後來受到綱手出手相救，但受重傷全身動彈不得的兒雷也只能無奈地臥病在床，靜心療養。其後，他遵循仙人的教誨，修行完成後與綱手一同前往大蛇丸所在之處，兒雷也變身成蛤蟆、綱手變身成蛞蝓，大蛇丸則變身成大蛇，三人之間的最終決戰就此爆發。

因為彼此實力互相牽制而陷入膠著的三人，形成無法隨意動彈的僵持局面。這種狀態即為所謂的**「三竦」**，也就是這場戰鬥名稱的語源。自然界的食物鏈中，蛇強過青蛙，青蛙又不怕蛞蝓，而蛞蝓則強過蛇

讓我們來回顧一下《火影忍者》中，自來也與綱手兩個人之間的小故事吧。在第32集第286話，大和曾經告訴鳴人**「自來也大人在年輕的時**

候，曾經有一次差點死掉。當時他斷了六根肋骨、雙手受傷、內臟有好幾處破裂……據說當時受傷的原因是……**因為他被綱手大人用怪力全力攻擊。**」這是綱手對總向她投以色瞇瞇眼神的自來也所施以嚴懲的過往。還有，自來也臨死之前曾在心裡暗嘆**「老是被綱手甩……」**（第42集第382話），總是遭到拒絕的失戀下場。

然而，以歌舞伎呈現的《兒雷也豪傑譚話》中，**自來也與綱手是「夫妻關係」**。不過兩個人在《火影忍者》中則是彼此信賴的同期忍者，雖然沒有結為連理，卻在做為範本的故事裡結了婚呢！真是有趣的小插曲。

▼鳴人、佐助、小櫻才是真正的「三忍攻防」嗎？

提起「三忍間的攻防！」，腦海裡便會浮現自來也、綱手、大蛇丸三個人的名字。但是，我們能從**「從今以後，我們就不再被並稱為三忍了！」**（第19集第170話）這句話看出綱手的決心，結果就是**大蛇丸被逼出戰場。**

在那之後，因大蛇丸籠絡佐助，以及自來也死亡，三忍對決從此成為絕響。然而，**自來也的徒弟是鳴人、綱手的徒弟是小櫻，再加上大蛇丸籠絡的佐助**。我們似乎可以從這裡隱約看出，「三忍」並沒有落幕，而是移交到下一代的手上。

作品中，鳴人、佐助、小櫻之間的關係與自來也、大蛇丸、綱手進行修行的時期相似。相較於具備優秀忍者資質的大蛇丸，自來也可以說是三人之中的吊車尾。每天被綱手拒絕，遭到如朋友般信任的大蛇丸背叛，卡卡西曾經如此形容鳴人與佐助之間的關係：**「簡單的說……他們的關係就像以前的你（自來也）和大蛇丸。」**（第20集第176話）。再加上自來也本身也將鳴人與自己重疊，所以他也告誡過鳴人：**「佐助和大蛇丸是同一類型的忍者……」**、**「你就不要再管佐助了。」**（第27集第237話）奉勸他別重蹈自己的覆轍。

小櫻與綱手也有許多極為相似的地方。拜於綱手門下的小櫻，比起戰鬥方面的技巧，她更漂亮地駕馭了一流的醫療忍術，並且還得到綱手怪力的真傳。卡卡西對小櫻有相當大的期望，甚至還說過：**「說不定她會成為一個比第五代火影更強的女忍者……」**（第28集第246話）。

佐助的個性也與大蛇丸相似。在第14集第122話中，第三代火影・蒜山回想起過去自己曾說大蛇丸擁有**「包藏惡意與野心的眼神⋯⋯」**另一方面，佐助在第1集第4話介紹自己時，也說：**「我有我的野心！我要重振家族以及⋯⋯殺掉某個男人！」**表明自己的夢想便是復仇。

我們研判鳴人他們才是真正的「三忍」，理由並不只在於鳴人、小櫻是自來也、綱手的徒弟，以及佐助自願前往大蛇丸身邊，如此的關聯性，還有他們彼此相似之處。

其理由可從歌舞伎《兒雷也豪傑譚話》考察得知。如前面所述的故事中，有一幕是兒雷也與綱手聯手與大蛇丸對決的情節，《火影忍者》故事也有類似的小插曲。

當鳴人等人組成小隊，要奪回自願前往大蛇丸身邊的佐助時，小櫻並沒有參加。當鳴人向小櫻道別時，曾對她說：**「我一定會把佐助帶回來的！這就是我和妳之間一生一世的約定！」**（第21集第183話）然而非常遺憾的是小隊任務以失敗告終。

《兒雷也豪傑譚話》的最後一幕是兒雷也與綱手聯合，在火花漫舞的地獄谷裡與大蛇丸決一死戰。大蛇丸體內的邪氣在遵循仙人指導的兩人協助之下遭到去除，成功地恢復人類之姿。看到他那副模樣的兒雷也說：「**既然你恢復原樣，從今以後就由我們三個共同治理國家吧。**」歌舞伎到此落幕。

在《火影忍者》的故事裡，沒有參與奪回佐助計畫的小櫻說：「**但下次帶我一起去吧！**」（第27集第236話）向鳴人宣告與他並肩作戰的決心。鳴人、小櫻、佐助的「三忍間的攻防」，應該會出現在最終決戰吧。

如果《火影忍者》的故事如《兒雷也豪傑譚話》般是個圓滿快樂的結局，也許總有一天，他們三位會再度共同生活在木葉忍者村裡吧。

79

因忍者風潮而誕生的倍受矚目的忍者們

▼ 猿飛佐助並非實際存在的忍者

提起《火影忍者》中登場的**猿飛家族**，我們立刻能舉出第三代火影‧**蒜山、阿斯瑪、木葉丸**三個角色。在火影輩出的優秀忍者家族中，猿飛這個家族姓名，也許是從**昭和時代的大眾文學中所描述的「猿飛佐助」**而來吧。

那麼，雖然後世認為猿飛佐助為實際存在的人物，但用來當做範本的上月佐助這號人物，其實也只是小說中登場的虛構忍者。1984年富田常雄所著之**《忍者猿飛佐助》**被視為他最初登場的作品。其後，藉由知名歷史小說家司馬遼太郎於1962年發行的《風神之門》，讓佐助這個名字一躍成為家喻戶曉的大明星。濟弱扶貧，重挫山賊的英雄形象，在日本刮起一陣旋風。

而也受許多小說家喜愛的猿飛佐助，直到如今仍然在小說、漫畫、電影，甚至是動畫或遊戲等領域登場。

虛構忍者・猿飛佐助出生於信濃（現今長野縣），在林野中與猴子玩耍長大。某天，他邂逅了看出他具備忍者天賦的戶澤白雲齋，開始以一介甲賀流的忍者身分修行，並被傳授奧義。後來，侍奉武將・真田幸村，成為遠近馳名的**「真田十勇士」**其中一人。這就是猿飛佐助的角色設定。

以手結印立即消失不見，藉由讓對方看不見自己，打倒能人強者的猿飛佐助，正是因為如此詳細的設定與充滿魅力的小故事，才會令人誤以為他是實際存在的人物吧。

▼實力高強，傳說中的「真田十勇士」

忍者的世界中，優秀的忍者集團可擁有「○忍眾」或「○士」之稱號。在《火影忍者》裡，我們能看到桃地再不斬原本所屬的**「霧之忍刀**

七人眾

與將佐助帶領至大蛇丸身邊的「**音之五人眾**」、猿飛阿斯瑪隸屬的「**守護忍十二士**」等優秀忍者集團。先前列舉的猿飛佐助也是隸屬於「真田十勇士」的忍者集團。源自於大正時代的大眾小說。

故事內容為，活躍於戰國時代跨越至江戶時代的武將・真田幸村，一邊漫遊各國一邊籠絡十名優秀的忍者至自己的旗下。猿飛佐助在第40集、霧隱才藏於第55集，而三好清海入道則是在第60集登場，十勇士的陣營從此完備。

主角在周遊列國時增加同伴的靈感來自中國的《西遊記》，其中，幸村為唐三藏、佐助為孫悟空、才藏為沙悟淨，最後的清海入道則是豬八戒的角色。

十勇士的成員為猿飛佐助、霧隱才藏、三好清海入道、三好伊三入道、穴山小介、由利鎌之助、筧十藏、海野六郎、根津甚八、望月六郎共十人，主角佐助與才藏為虛構人物，其餘八人是作者以實際存在人物為範本，加上作者以童心撰寫的小說人物。當時「**開朗的佐助**」與「**冷酷的才藏**」如此性格迥異的兩人，似乎抓住了大眾的心，大受歡迎。

《火影忍者》的主要角色也是個性開朗又單純的鳴人與反骨的逃亡忍者佐助，兩人個性也是完全兩極化，也許如此的設定已經成為描述忍者物語的不可或缺要素了吧。

▼侍奉北條家，活躍一時的「風魔一族」相當殘暴

北條之亂波・「風魔一族」為戰國時代侍奉大名，名聲在關東響叮噹的忍者集團，同時與武田的素破、上杉的軒猿並駕齊驅。此風魔一族也曾經在《火影忍者》裡登場，當時自來也曾說：**「當我依照大蛤蟆仙人的預言，剛開始出外旅行的時候，這個風魔一族的男人就在山路上攻擊我⋯⋯」**（第42集第381話）但直到現在仍然沒有掌握到任何風魔一族的有力情報。

我們先姑且不論原作與風魔一族之間的關聯性，接著來探討於歷史中登場的「風魔一族」吧。風魔一族是以相模足柄山（位於現今神奈川與靜岡邊境的風間谷）為據點的忍者集團，長年以來與身為地主的北條氏之間互相協助。總共將近兩百人的風魔一族，聲名狼藉，以不輸給強盜山賊的殘暴「惡人黨」為鄰近諸國所知。

其中著名的忍者為活躍於1580年代的**第五代風魔小太郎**。根據歷史《北條五代記》所描述，此人身高七尺（約兩公尺），手足肉瘤纍纍，揚聲大叫可傳方圓四公里之外，不禁令人為之毛骨悚然的姿態。再者，此族人多習於騎馬，擁有異於日本人的體格，因此也有他們是渡過日本海而來的**移民後裔**之說。

第五代風魔小太郎的高強實力眾人皆知，1581年9月與武田勝賴的軍隊於黃瀨河（現今的靜岡縣駿東部長泉町）發生衝突，並以偷襲戰術成功大敗武田軍。流傳於後世的風魔一族形象，之所以會是殘酷冷血的忍者集團，其理由即為他們的戰略方法。據說風魔一族**不僅會殺光眼前所見士兵、割斷馬繩、四處放火擾亂敵人，甚至還會將武器與糧食全部掠奪一空。**

甚至還會透過混入敵軍製造混亂與內鬨，擾亂敵陣的戰略方法等，讓武田士兵無法判別敵我，造成同一陣線的人互相斬下首級的自殘局面。

之後，因豐臣秀吉征討小田原城導致北條氏滅亡，風魔一族便在德川家康打開江戶幕府局面之後，以盜賊的身分騷擾江戶城市。然而，認為盜賊行為不符合風魔之名的風魔族人向德川密告，小太郎以盜賊頭目的身分被家康懸賞，之後遭到處刑。於是，第五代風魔小太郎到此滅亡。話雖如此，只有《北條五代記》中記載到風魔一族之名，**風魔小太郎到底是實際存在人物，亦或虛構的人物仍然是謎。**

亦有另外一說，於北條氏的文章中登場，擔任警衛與諜報任務的**風魔出羽守**這號人物，也許小太郎正是參考出羽守而創造出來的。

▼忍者能使用令人嘆為觀止的神奇幻術？果心居士為何？

妖術或幻術形象強烈的《火影忍者》世界中的忍者，甚至還描寫到能使用操控死人的「死魂之術」、操控時空的「通靈之術」、「瞬身術」等眾多忍術。據說，戰國時代實際存在的**幻術師・果心居士**習得許多忍術。嚴格說起來，他並不算是忍者，但其術式與《火影忍者》裡出現的幻術相通，甚至有忍者紛紛拜入他門下當弟子一說。

根據說話集《遠碧軒記》的記載，果心居士從少年時期即入高野山，**習得真言密教系統之幻術**。例如能將體積龐大的物品放入很小的燒酒瓶中等等。因能使用幻術而變得驕傲自大，導致他被趕出高野山還俗塵世。其後，來到大和（現今奈良縣）於興福寺前的猿澤池，將樹葉變成鯉魚使悠游其中，令壁龕的掛軸所繪之圖溢出水來，令水淹過地板等，使出各種讓人驚呼連連的幻術。然而，如此輕率的行動，最終遭致豐臣秀吉勃然大怒。

1584年，果心居士使用幻術揭露秀吉過去從未告訴任何人的行動，**據說觸怒秀吉、遭到家臣逮捕的他**，最後被處以死刑。但也有在處刑前的千鈞一髮之際，果心居士變身成老鼠，解開繩子束縛，逃過一死之說。

果心居士那無法看透真面目的變身術與怪異的個性，曾在近現代的故事中登場，後來有小泉八雲所著《果心居士》與司馬遼太郎所著《**果心居士的幻術**》之短篇集問世。

如此這般令人無法掌握真面目的神祕忍者，在文字作家或戲曲家的加油添醋下，孕育出眾多忍者。雖然有以實際存在人物為範本的角色，但其中也不乏虛構的忍者。

也許《火影忍者》裡登場的忍者們，也會成為後世小孩子心目中的忍者英雄喔！

NARUTO
Final Answer

「忍者是指
能夠忍耐的人。」

By 自來也
（第19集第166話）

徹底驗證
查克拉&五大性質變化

── 挖掘出身體&精神能量的真相！ ──

你也能使用
查克拉！？

任何人都具備的精神與身體能量 ——逼近查克拉的真面目！

▼所謂忍者基礎中的基礎，最重要的要素「查克拉」為何？

《火影忍者》中登場的忍術幾乎都得提取「查克拉」結「印」才能發動。查克拉是使用幻術或是部分體術之必要元素。在以忍者間的戰鬥為主軸的故事中，更是基礎中的基礎，同時也是最重要的要素之一。

根據卡卡西所率領的第七班中，學業成績特別優秀的小櫻說明如下：「查克拉簡單來說，就是使用忍術時必須的能量。而這種能量大致來說，是由（1）從人體130兆個細胞裡，一個一個汲聚的身體能量，以及（2）經歷眾多修煉，累積經驗而鍛鍊成的精神能量，這兩種所構成的！」（第2集第17話）還有，「也就是說所謂的『忍術』是從體內汲取這兩種能量，經過提煉（這稱為『提取查克拉』的意思），再經由結『印』這種步驟後才會發動！」（第2集第17話）。

換句話說，所謂的查克拉即為「使用忍術的能量來源」。過度使用會消耗大量查克拉，施術者會陷入體力透支的狀況，最糟的下場便是死亡。

▼查克拉的特徵與廣泛的用途

就算想用一句話來介紹查克拉，其形態之多樣性實在無法一言以蔽之。

舉例來說，身為祭品之力的鳴人除了自己本身的查克拉之外，體內還隱藏著九尾的查克拉。鳴人也說過他有兩種不同的查克拉，「我製造

因此，為了進行穩定持久的戰鬥，必須有效妥當分配自己體內有限的查克拉。鳴人他們的老師・卡卡西曾說過：「就算你可以提取再多的查克拉……要是不能根據每個忍術而平均控制的話，不光是忍術的效果會減半，搞不好會連用都用不出來。」（第2集第17話）因此為了成為更強大的忍者，除了鍛鍊如何提取查克拉之外，控制查克拉的鍛鍊也不可少。

的是黃色查克拉，而另一股（九尾的查克拉）則是紅色的查克拉……」（第11集第91話）事實上，親眼見識過九尾查克拉的佐助曾相當驚訝地說出：「這紅色的查克拉到底是什麼？」（第26集第228話）的感想。

再來，當井野看見使用咒印之力壓倒音之忍者的佐助時，她曾說：「這跟他在忍者學校時，所擁有的查克拉（忍者潛質）完全不同！」（第7集第56話）我們似乎能從這些情節看出，查克拉特徵相當多元。

根據自來也所言：「因為在製造查克拉的時候必須混合能量，所以每個人都會在無意識的狀況下，讓能量在體內旋轉，進而製造出查克拉。這時候能量旋轉的方向是往左或是往右會因人而異。」（第17集第151話）而且想知道那個人屬於哪一方向，似乎能從髮旋的方向判斷出來。

查克拉的使用方法也很多元，除了能在體內提取結印進而發動忍術之外，還有像勘九郎這種能將查克拉拉成細絲，操控傀儡的人，或是「可以自由自在的操縱蟲子，而且每場打鬥都交由蟲子跟敵人交戰……但是代價就是必須提供自己的查克拉當作蟲子的食物……」（第8集第

70話）的油女一族，能使用特殊方法的忍者。

此能吸取對手查克拉的武器或是忍術之存在。

甚至也有我們在綱手身上看到的「大量的查克拉能夠刺激各種蛋白質，並且急速加快細胞分裂的次數，讓細胞重建⋯⋯而且還能夠讓所有的器官、組織再生⋯⋯」（第19集第169話）能劇烈提升再生能力的使用方法，以及鬼鮫的佩刀「鮫肌」或是在中忍考試中與佐助對決的鎧，如

另外，被蛤蟆文太說「我不擅長使用變身術！你就成為我的意志來結印⋯⋯我把查克拉借給你用！」（第15集第135話）的鳴人，即使在查克拉用盡的狀況下仍能結印，令蛤蟆文太變身成巨大狐狸。我們也能從這裡窺知，查克拉能夠出借與借用。

能封印＆增強查克拉，左右忍者生命的超高級忍術

▼比起肉體損傷，更令人恐懼的「咒印術」與「封印術」

忍者使用的忍術之中，有能控制中術之人能力與行動的忍術，也有能封印對手查克拉的忍術。**能操控對手能力或行動的術稱為「咒印術」**，遭到此忍術攻擊的人**身體會被烙下咒印**。日向分家的人會施下能破壞腦細胞的特殊結印，還有為了防止組織機密情報外洩，而施加在成員舌頭上「根」的忍術，都屬於這個範疇。

正如遭大蛇丸施下咒印術的佐助所言：「**看來……這個咒印會對我的查克拉發生反應……如果我呆呆的凝聚查克拉的話，它會奪走我的精神……並且把我體內的查克拉全部引出來！**」（第8集第67話）身上烙下這個咒印的人體內的查克拉會被強硬地引出來，呈現全身布滿圖紋的「狀態一」，還有會生出角或是羽翼的「狀態二」，外表會產生相當劇

烈的變化。雖然佐助曾經說：「我覺得體內一直有力量湧現出來呢！我覺得……好舒服喔……」（第7集第56話）但長時間處於解放咒印狀態之下，身體會遭到侵蝕，最終會導致「失去自我」（第20集第179話）。

另一方面，能封印對手查克拉的術式稱為「封印術」，有卡卡西用來封印佐助身上咒印的「封邪法印」與第三代火影用來封印大蛇丸雙手的「屍鬼封盡」、第四代火影封印鳴人體內九尾的「四象封印」等。

從大蛇丸曾對卡卡西說「沒想到你竟然會用封印法術啦……卡卡西，你成長了不少喔！」（第8集第69話）可看出封印術是相當高水準的忍術。而屍鬼封盡則如第三代火影所言：「必須把自己的靈魂交給死神，才能夠發揮效用……這可是一招必須賠上性命的封印。」（第14集第124話）我們也能得知封印的強弱與施術的風險呈正比。

▼關於兩種對比強烈的體術「柔拳」與「剛拳」

接下來，我們將透過查克拉的結構，瞭解查克拉在體內凝聚之後，如何釋放出來。

小李的說明如下：「『經絡系統』就像有血液流動的血管一樣遍布全身……那就像是讓查克拉能夠抵達身體各個角落的管道……」另外，卡卡西補充說明：「經絡系統上有361個查克拉穴的穴道……這些穴都像針孔那麼大……所謂的『點穴』……理論上就是：如果點對了穴道……就可以隨心所這地控制對方，讓對方的查克拉停止流動或增幅……」（以上皆引用自第9集第79話）。

日向一族正是運用了此項技巧，他們擅長的「柔拳」是透過攻擊和內臟緊密連結的經絡系統或點穴，在無法藉由修行鍛鍊的內臟上給予致命性的傷害，來封印對手的查克拉。

相反地，阿凱與小李所使用的「剛拳」，則是給予對手外在傷害。藉由鍛鍊過的肉體，使用突刺或飛踢，造成對手骨折或外傷。

另外，人體的經絡系統尚有稱為「八門」的部分，即為卡卡西解釋的**「查克拉流動的經絡系統中，在身體各部位從頭部往下依序有……名為開門、休門、生門、傷門、杜門、景門、驚門、死門的八個查克拉穴道集中的地方。這就叫做『八門』。」**（第10集第85話）

「八門」會把體內流動的查克拉量設下限制。」（第10集第85話）但還是能強制突破此限制，達到**「引出接近人體極限『力量』」**（第10集第85話）的可能性。

但是，超越常人的力量是有風險的。打開八門，便會根據獲得力量的比例對身體造成劇烈的負擔，阿凱曾以**「八個門全部打開的狀態就稱為『八門遁甲之陣』……可以在短暫的時間裡獲得比火影還強大的力量，但是施術者本身……會死亡！」**（第10集第85話）的理由，將此術視為禁術。

作品世界裡的查克拉與現實世界裡的查克拉之相異性

▼ 現實世界中也存在的查克拉、經絡、八門遁甲

　　查克拉在《火影忍者》世界中扮演著極為重要的角色，其實我們生活的**現實世界中，也有所謂的「查克拉」**。現實世界中的查克拉是起源自印度的神祕人體論，意指梵語的**「車輪」**或**「圓」**。

　　在日本也相當受歡迎的瑜珈，指出人體沿著脊髓至頭部、胸部、腹部都有能量光環，並將每個能量點稱為查克拉。人體內的查克拉有諸多學說，根據地區性或是宗教的不同會有七處或八處，數量不一。

　　在現今療癒的領域中，有時也會將各查克拉點上的體表穴道稱為查克拉，不過穴道是擔任氣的出入口，所以嚴格說來並不是查克拉。

《火影忍者》裡用來解釋查克拉構造的說明用語中，也有存在於現實世界的詞彙。

舉例來說，查克拉的通道──「經絡系統」。在中國古代的醫學中有所謂「經絡」的概念，被視為氣血等生存必要元素的流通管道。其中更有稱為「經穴」的點，**即以針灸進行治療行為的標記點**。因此可以看出，作品世界裡所提及的「經絡」概念與現實世界極為相似。

甚至，中國有所謂的**「八門遁甲」**占卜術，使用的便是稱為「地盤」的方形盤，與稱為「天盤」的旋轉式圓形盤組合而成的道具。然而，現實中的「八門遁甲」為占卜術，與阿凱及小李使用的「八門遁甲」似乎沒有太多的關聯。

查克拉的五大性質變化與
陰陽五行思想相似之處

▼高強忍術不可或缺的查克拉「形態變化」與「性質變化」

　如大和所說：「**讓查克拉進行『性質變化』與『形態變化』，就能大大提高忍者的攻擊力。**」（第36集第321話）為了習得更高強的忍術，絕對不能疏忽查克拉的「**性質變化**」與「**形態變化**」兩種技巧。

　所謂的形態變化，即為將凝聚的查克拉變化成各種外形的技巧，例如將查克拉變化成刀刃，或是宛如子彈般射出。將此一形態變化發揮至極致的，正是**第四代火影所開發的「螺旋丸」**。於手掌上凝聚任意旋轉的螺旋丸，並壓縮成球狀的忍術，需要相當複雜的控制技巧，難以習得，然而其強大的威力，仍令被大蛇丸評論：「**你的程度和卡卡西相當。**」（第10集第88話）的兜，在承受一擊後，無法繼續戰鬥。

另一方面，**性質變化則為賦予查克拉各種性質的技巧**，例如卡卡西具有雷性質的千鳥或是能從口中吐出火的佐助所施展的「豪火球之術」等，便是使用此技巧。

查克拉的性質變化基本上為「**火、風、水、雷、土五種**」，「**大致上每一個人都會擁有某一種性質的查克拉**」（以上皆引用自第35集第315話）。想知道自己擁有何種性質的查克拉，只需要將自己的查克拉釋放在吸收查克拉養分培植的特別樹木製成的「**感應紙**」上，觀察紙的反應即可。

如卡卡西所說：「**成為上忍之後，大概所有忍者的查克拉，都會具有兩種以上的性質。**」（第35集第316話）這些是與生俱來的查克拉，但也不會因此學不會其他性質的忍術。

另外，作品中有提及水遁與冰遁等，不包括在五大性質變化裡的性質，但也有說明這些都是「**血繼限界**」賦予的特殊能力。

▼查克拉五大性質變化的優劣關係與「五行思想」之比較

大和對進行性質變化修行的鳴人說：「火、水、土、雷、風這五種性質變化之間，存在著優劣關係。」（第37集第333話）並使用左頁附圖，針對其關係進行說明。

具體來說「『火』……它對『風』而言是優勢，但對『水』則是劣勢……依性質會有立場上的變化」、「火被風吹，就會燒得更旺盛，但是被水淋，就會熄滅。也就是說，你（鳴人）用同等級的風遁之術去對抗佐助的火遁之術時，會讓他的火遁之術變得更強。」（以上皆引用自第37集第333話）

事實上，正如附圖所示，看穿雷對土占有優勢立場的佐助曾說：「雷遁剋土遁。只要讓你的炸彈被雷遁擊中，就不會引爆……」（第40集第361話）並以雷遁的千鳥將地達羅使用土遁的爆彈攻擊無效化。

與擁有五種性質，且有明確的優劣關係的五大性質變化的特徵極為相似的，即為誕生於中國古代的「五行思想」。

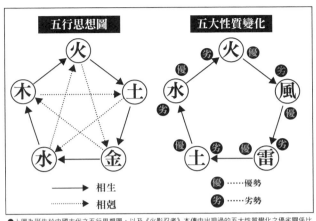

五行思想圖

五大性質變化

⟶ 相生
····➤ 相剋

優 ……優勢
劣 ……劣勢

●上圖為誕生於中國古代之五行思想圖，以及《火影忍者》本傳中出現過的五大性質變化之優劣關係比較。五大性質變化圖於本傳中並沒有以五角形狀的圖表示，但順時針呈現的優劣關係，以及限定五種要素的部分相似。而於作品中並沒有針對相剋的優劣關係進行說明，但土能消滅火等的部分，能從自然界中的關聯性得知。

此為以萬物為金、木、水、火、土五種元素形成的基礎考量而來，並有萬物藉由五種要素互相影響產生變化與循環一說。

與查克拉的五大性質變化相同，這些關係如上面附圖所示，彼此互為**能補強對方的「相生」**與能**減弱對方的「相剋」**之關係，並環環相扣，連結在一起。

當然，這裡有提到相當明確的理由。如果細說的話，所謂相生即為「**木燃燒產生火→物體燃燒後變成灰（土）→土中能提煉出金屬→金屬表面能凝結水→水能栽植樹木**」，擁有能增強對方的關係。

同樣地，相剋即為「木壓著土生長↓土能令水混濁↓水能滅火↓火能熔金↓金屬製的刀刃能砍樹木」，能削弱對方。

如此這般，查克拉的五大性質變化與五行思想之間，絕對有不容輕忽的關聯性。

▼與查克拉具備的五大性質變化擁有另一種關聯性的「陰陽思想」

如果擴展截至目前為止歸納出來的共通點，便能導出查克拉與中國思想之間的緊密關係。

五行思想與同樣發源自中國古代的「陰陽思想」被視為相輔相成的，通常以「陰陽五行思想」一概提及，而此陰陽思想似乎是解開查克拉真相的重要關鍵。

所謂陰陽思想，即為萬物皆由「陰」與「陽」彼此對立的「氣」所形成之概念，萬物藉由兩者變化而生成或消滅。舉例來說，光與影、表

與裡雖然對立，但彼此相輔相成，失去任一方兩者皆無法存在。如果有一方相對強大會造成失衡，自然秩序必須依靠陰陽兩極的和諧才得以保持。

大和的一句話，令我們聯想到「陰陽」這個詞彙。他曾在鳴人進行修行時對卡卡西說：**「卡卡西學長，下次再告訴他關於『陰』與『陽』的『性質變化』吧。」**（第35集第316話）這句令人在意的臺詞。當時並沒有針對「陰」與「陽」進行更多的闡述，但是仔細回想一下，自來也曾經在與持有鳴人封印鑰匙的蛤蟆寅對話中，留下以下言論。

「湊只用屍鬼封盡封印了九尾的陰查克拉。」（第41集第370話）。

湊託付鳴人之術與
隱藏在九尾查克拉裡的祕密

▼被第四代火影分成兩半的九尾查克拉，以及他所施展的兩種封印術

自來也說：「湊會特地把九尾的力量分成陰、陽兩種，並且把陽的力量封印在鳴人身上，就是為了把九尾的力量留給鳴人。」（第41集第370話）

從這裡我們可以得知，查克拉的五大性質變化果然具備「陰陽」性質。恐怕，第四代火影使用屍鬼封盡將九尾的陰查克拉反封印於自己體內，並用四象封印將陽查克拉封印於鳴人體內。

那麼，為什麼第四代火影要將九尾的查克拉留給鳴人呢？自來也推測「湊是因為知道一些重大的事實⋯⋯所以他為了那個事實，而把九尾的力量留給自己的孩子⋯⋯」（第41集第370話），而第四代火影本人也

曾親自說出「我會把九尾妖狐封印在你的體內，還留下牠一半的查克拉給你，就是因為我相信你能夠控制這種力量……」（第47集第440話）這麼一段話。

他也明確地說出理由：「那個時候有個幕後黑手……操控九尾妖狐來攻擊村子。而且那是個實力很強的忍者，如果沒有特別的力量，根本無法戰勝他。」第四代火影更進一步指出，那個幕後黑手正是「『曉』的成員之一……就是那個戴面具的男人。」並提出「他應該還會再來攻擊村子」（以上皆引用自第47集第440話）的見解。

換句話說，第四代火影將九尾一半的查克拉封印於鳴人的體內，是為了讓自稱為宇智波斑的男人再度攻擊木葉忍者村時，村子有能力挺身對抗。

而且，如果斑再度來襲一事就是自來也相當在意的「重大事實」，那麼他所說的「湊會把那個（九尾封印）鑰匙術式留給我，我認為就表示……總有一天讓鳴人完成那個術，就是他的遺志。」（第41集第370話）「那個術」，似乎能解釋為「使用九尾查克拉抵擋斑的忍術」。

▼由九尾所連繫的鳴人與佐助之間不為人知的關係

當鳴人與和斑聯手的佐助交戰，似乎察覺到什麼的他難得露出沉重的表情，百般不願地說出：**「我知道這樣子⋯⋯根本無法打倒現在的佐助⋯⋯」**（第52集第488話）這一句話，相當令人在意。

鳴人在感嘆自己實力不足嗎？但是，我們又能從**「總之，誰都不能跟現在的佐助交手。」**、**「只有我能跟他交手⋯⋯就是這個意思。」**（以上皆引用自第52集第488話）這兩句話，感覺到他該做的準備尚未結束。

再配合鳴人自己說的「如果要跟佐助戰鬥，就需要九尾的查克拉。」（第52集第490話）這句話，也許鳴人認為在打倒佐助之前要先「使用九尾查克拉對抗斑的忍術」，而要完成以上程序首先必須討伐斑。

另外一個令人在意之處，即為鳴人與佐助戰鬥時，毫不客氣脫口而出的臺詞。正如同佐助在終結之谷曾經說：**「如果雙方都是一流的忍**

者……只要交手一次，就能夠看穿彼此的心中在想什麼。」（第26集第227話）成長後再度與佐助對上的鳴人導出如此結論：「只要我跟你戰鬥……兩個人都會死。」（第52集第486話）

這到底是怎麼一回事呢？雖然我們也能單純地將這句話的涵義解釋為「實力不相上下的兩人，如果認真打起來的話，彼此非死即傷」，但封印在鳴人體內的九尾卻告訴佐助「千萬別……殺了……鳴人……不然……你會……後悔的……」（第34集第309話）這句話似乎與某件事情有關聯。

舉例來說，假設九尾所謂的「後悔」如果「關係到佐助的性命」，那麼鳴人與九尾說過的臺詞，便能讓人感覺出其間有相當密切的連繫。

面對大蛤蟆仙人詢問：「你說你知道那個……眼睛裡寄宿著力量的少年是誰？」鳴人堅定地回答：「嗯……我已經下定決心了。」（以上皆引用自第52集第489話）也許，鳴人與佐助之間擁有超越朋友或對手的關係。這一點也與「如果光不存在，影也不復在」的陰陽思想連結，讓兩人之間又多了一層因果關係。

變強還是青蛙化？
逼近妙木山真傳的仙術！

▼徹底驗證令一切能力獲得長足進步的「仙人模式」！

在《火影忍者》中登場的查克拉分成精神能量與身體能量一事，已於本章的開頭說明過，不過還有一種加上所謂的「自然能量」而生成的查克拉──那就是「仙術查克拉」。

根據兩大蛤蟆仙人的其中一位「深作」所言，自然能量即為「存在於自己體外……也就是大氣與大地中的能量」（第44集第409話）。所謂把自然能量吸入體內，「就是指能夠感覺到那東西，並且把那東西聚集到自己身邊來」以及「與大自然合而為一，就能自由控制自然能量進出自己的身體」（以上皆引用自第44集第410話）。

然而，想從外界獲得自然能量，並且均衡地混入體內生成的精神能量與身體能量，是一項極為困難的作業，正如同深作的說明：「如果（自然能量）比例太少，就無法製造出仙術查克拉。但如果太多的話，就會被自然能量影響，而讓你變成青蛙。」（第44集第410話）

使用仙術查克拉發動術式或技巧都稱為「仙術」，這麼做不僅「可以讓以往使出來的忍術、幻術……甚至是體術都大幅度的變強」（第44集第409話），而且「身體在各方面都會被活性化」（第45集第418話）能減輕損傷程度，維持在「仙人模式之下，偵測危險的能力與攻擊範圍都會變得比往常還要強！」（第46集第431話）的狀態。

甚至，如深作「消耗自己體內能量的忍術查克拉，用得越多會越累。但仙術查克拉可不一樣。因為會從外部得到自然能量，所以不只不會累，反而能讓恢復的速度變快」（第45集第415話）的說明，只要修成正果在各種方面都有相當大的益處。

111

▼仙人？山伏？歌舞伎演員？讓我們接近仙人模式的原型！

一邊說：「在下是妙木山蟾蜍仙素道人・人稱・蟾蜍仙人！」（第11集第91話）一邊華麗登場的自來也，自稱為「蟾蜍仙人」。

所謂的仙人，一般來說是指中國道教裡隱居於人煙稀少處，能操縱神奇法術之人。然而，在《火影忍者》裡的「深作」與「志摩」等被稱為仙人的人們，居住於「走路去那裡要花一個月，那個地方被稱為迷宮山，如果不知道祕密通道，就絕對沒辦法抵達」（第44集第409話）的妙木山，修得與忍術性質迥異的仙術。

大氣與大地正是使用仙術的必要自然能量，汲取這些自然能量轉化成自己能量的設定，不禁令人聯想到以山岳信仰為基礎、於各地靈山進行修行的山伏。

他們進入險惡的山林裡，讓自己身處於嚴苛的環境之中，以獲得大自然的靈力。鳴人以與自然合而為一的目的展開修行，說不定正是從山伏在靈山修行得到的靈感。

同時，在《火影忍者》中有這麼一句話：**「如果讓太多的自然能量吸入體內，變成青蛙之後，就沒辦法再復原了」**（第44集第410話）事實上各地也流傳著，有山伏隱居山林持續修行，最後變成天狗的傳說。

正如深作所言：**「成為仙人的證明臉譜出現了，已經成功啦！而且他完全沒有變成青蛙！鳴人已經成為超越自來也的仙人了！」**（第45集第418話）進入仙人模式後，眼睛周圍會浮現極具特色的花紋，這一點也許是從傳統歌舞伎的「臉譜」妝容而來的靈感吧。

自來也無論是服裝或是髮型都走歌舞伎路線，當他遇到幹勁十足的場合時，還會展現出歌舞伎特有的表現手法──「見得」。我們不難看出，仙人模式融合了各種元素。

忍者們使用的「印」與存在於現實世界中的各種術式

▼以手勢形成的「印」到底是什麼？

如同我們先前所述，大部分的忍術必須製造出能量泉源的查克拉，再根據施術者的意志結「印」才能發動。

所謂的印原，本為印度教及佛教用語，指**佛像以手擺出的手勢**。印分成數種，每一種都有其代表意義，所以能透過手勢判斷該佛像屬於哪一種。

《火影忍者》的忍者們所使用的印，手指彎曲的手勢也代表特定的意思，將這些手勢組合，便能使用各種不同的忍術。

其中，描寫得最清楚的便是第14集第122話裡，第三代火影與大蛇丸

戰鬥的場景。第三代火影是根據巳、亥、戌、子、酉、午等與十二支相關的八種結印組合，發動「屍鬼封盡」之術。

另外，像是**使用火遁之術時，一定會加入的「寅之印」**等，印會依術的性質有一定程度的基本型。根據這個法則，**熟練結印的忍者也有可能僅憑對方結的印，看穿即將發動的術式屬於何種性質。**

現實中的忍者們似乎也會結印，但與《火影忍者》中的印性質有些不同。他們所使用的印是稱為**「九字護身法」**，發源自道教的咒術之一，是為了集中精神與自我暗示，也就是俗稱的「咒語」。

由「臨、兵、鬥、者、皆、陣、列、在、前」表示神佛的九個文字形成，而每個文字又有一定的印與意思。忍者們在執行重要任務之前，為了消除潛入敵陣的**不安與動搖**，據說會結這些印。

▼其實忍者很會動不動就逃跑？現實中的忍者們使用的忍術

雖然現實中的忍者所使用的印並不是以忍術為目的，但他們也不是都不用忍術。事實上，他們使用的是激將法、煽動對方或是使出苦肉計等稱為**「五車之術」**的五種話術，動搖敵人的心理狀態，還有拷貝該地或該階級的用字譴詞、習慣的**「變裝之術」**，以及著名的火遁、水遁、土遁、木遁、金遁組成的**「五遁之術」**等忍術。

由五種相異的屬性組成的五遁之術，乍聽之下似乎與《火影忍者》中登場的忍術極為相似，但其實內容大不同。**火遁是使用引信製造出火焰或是煙霧的術、水遁是利用管子潛入水中的術、土遁則是灑土或石頭，迷惑對手視線的術、木遁是利用草木，隱身其中的術、金遁則是灑錢分散對手注意力的術**，以上任何一項皆不同於《火影忍者》裡登場的忍術。基本上，五遁之術似乎就是**以從敵人眼前逃脫為目的**的忍術。

為什麼現實中的忍者多使用迷惑對手、從敵人眼前逃脫的術法呢？因為忍者主要的工作並不是一般人印象中的戰鬥或暗殺，而是**竊取情報**攜至主君面前的諜報活動。

我們可以從留傳至現代的忍術傳中，記載最為詳盡的《萬川集海》得知忍術分為「陰忍」與「陽忍」兩種。所謂陰忍即為隱藏行跡，深入敵陣，搜集情報等破壞工作為主的忍術，陽忍則是透過諜報活動、策略、離間等公開活動進而達成目的的忍術，據說擔任後者的忍者人數較多。

另外，如果提起《火影忍者》世界與現實世界不同的術，絕對不能忘記「通靈之術」。

《火影忍者》所說的通靈之術，正如以下說明：「施術者和任何一種生物立下血之契約，然後在自己喜歡的時候使用忍術把牠叫出來！」（第11集第92話）然而現實世界中則是指透過讓靈或神佛附身於自己身上，說出祂們的意志或話語之術，**施術者並非忍者，而是青森潮來巫女或沖繩巫女所代表的靈媒師。**

裝扮&忍具&祕藥！
忍者所使用的各式各樣道具！

▼實際的忍者們都使用何種道具？如何應用？

能收拾遠距離敵人的手裏劍、能步行於水上的水蜘蛛、能迷惑追兵視線的煙霧彈等，提起忍者不禁會令人聯想到許多讓男人雀躍不已、充滿魅力的眾多武器。

事實上，根據地區或流派的不同，忍者的學習內容或使用的武器也有所不同，同樣的手裏劍，也分成沉重的到輕盈的，刀鋒有從三根到八根，還有能折疊或是牽有引線用來照明等，手裏劍等種類相當多樣化。

乍見之下，只是普通木杖拉開之後便成為一把刀的「手杖刀」，或是可以折的很小藏於懷裡的「鎖鐮」、平常隨身攜帶以備不時之需的「髮簪」等忍者的武器，基本上多為欺騙眾人耳目或小而輕巧之物。

忍者給人的印象是身穿一襲全黑的打扮，但黑色其實走在夜路上，反而會顯突輪廓，因此實際上多為靛藍色或暗紅色的打扮。

同時，他們有許多工作是必須在不被人察覺的狀況下潛入房子裡進行偷聽，因此對於腳步聲或是味道會相當敏感。為了隱藏自己的氣息，他們開發稱為「忍足」的獨特步法，並且還熱心學習藥草學，以尋找具有除臭效果的植物。

我們在這一章說明了以「五遁之術」為首，現實中的忍者們為了從敵人眼前逃脫而使用的忍術，不過為了讓逃走或潛伏效果更徹底，他們還會使用「撒菱」。這是在逃跑時，將有尖角的菱角撒於地面，藉由讓敵人踩踏而沒辦法繼續追蹤的道具。據說忍者怕菱角勾到自己的衣服，會以竹筒等容器妥善裝好，隨身攜帶。由此可知，忍者所使用的道具從使用方法到攜帶方式都必須周全地考慮清楚。

119

▼《火影忍者》裡登場的極具特色的忍具與祕藥

以忍者為題材的《火影忍者》當然也會有許多忍具登場。想當然耳，有忍者武器最基本的必備款・手裏劍或苦無，一般還會有醫療用的「千本」或身為雨忍者村之長的山椒魚半藏所持的鎖鐮等，眾多方便忍者的道具。

另外，還有寫上術語經過一定時間就會爆炸的「引爆符」、使用查克拉絲操控的「傀儡人偶」、能透過殺害的人鮮血修復鈍化刀刃的「斬首大刀」等，相當具有特色的原創忍具。

其他還有服用之後能得到許多不同效果的祕藥。舉例來說，牙與鳴人戰鬥時服用的「軍糧丸」。丁次的說明如下：「**聽說軍糧丸是一種能夠讓服用之後的士兵，戰鬥三天三夜都不需要休息的祕藥。含有豐富的蛋白質，容易吸收……而且還擁有某種具有興奮、鎮靜作用的成分。牙與赤丸吃下那東西之後，查克拉大概已經增加一倍了吧……**」（第9集第76話）的確發揮了極具爆發性的力量。

軍糧丸據說是現實中的忍者經常隨身攜帶，方便食用的忍者食物。以糯米與砂糖為主，加入肉桂或朝鮮人參等捏製成小球狀的緊急糧食，三十顆便能補足一日所需之熱量。忍者會熱心鑽研藥草學不僅只為補給營養，也會從植物中提煉攻擊用的毒物，在《火影忍者》裡使用從動植物取得的毒做為戰鬥武器的忍者也不在少數。

正如忍者只傳授當地或家族的祕傳之術、特殊忍法，秋道家有「只要吃下去就能得到爆發性力量」（第21集第188話）代代傳承的祕藥中的祕藥。「藍色的法煉丸」、「黃色的咖哩丸」、「紅色的辣椒丸」合稱的祕藥，具有重則失去性命的強烈副作用，但相對的能給予丁次超強的力量，還能將擁有咒印之力，進化成狀態二的次郎坊一擊斃命。

在以忍者間的戰爭為主軸的《火影忍者》中，忍具與查克拉是絕對不可或缺之要素，同時也是增添刺激的故事核心。

121

「我想證明
即使不會使用忍術或幻術——
也能夠成為一個偉大的忍者！
這就是我的目標！」

By 李洛克
（第10集第84話）

肆之卷
CHAPTER.4
血繼限界的
祕密
—— 解開隱藏於最強瞳術裡的謎團 ——

何謂
月眼計畫？

逼近只有被選中之人才得以繼承的『血繼限界』祕密！

秋道一族的「倍化術」、奈良一族的「影子模仿術」、山中一族的「身心轉換術」等歷代傳承自己族人的忍術，即為俗稱的「祕傳」。

這些忍術的學習條件並沒有任何限制，只是沒有將使用方法傳授給外人而已。換句話說，只要知道修行方法，即使是外人也能夠使用。

相較之下，《火影忍者》世界中有光憑努力或是資質也絕對無法學會的術或特質。那就是「非常深的血統相連……超常個體的遺傳……這是只有子子孫孫代代相傳的忍術」（第3集第25話）所介紹到的「血繼限界」。

血繼限界是只有血脈相連的族人才能繼承的忍術或身體特質，不過，即使雙親皆擁有其特質，生下來的小孩也不一定會繼承。而且，即使繼承了能力，也無法預知能力覺醒之日，以及能力的強弱。

目前為止登場過的血繼限界可分為三種，第一種是「白眼」、「寫輪眼」、「輪迴眼」等的「瞳術」；第二種是「木遁」、「冰遁」等透過五大性質變化中的兩種性質結合而成的「特殊性質變化」；然後是第三種「屍骨脈」或「雙魔功」的「身體特徵」。

除此之外，還有據說**「比血繼限界更厲害的『血繼淘汰』」**（第56集第525話）能力。血繼淘汰只有第二代以及第三代土影具備，**「能夠一起使用風、土、火三種性質」**（第56集第525話）產生出全新性質的「塵遁」之術。

▼被視為珍寶的血繼限界與受到迫害的血繼限界

擁有血繼限界的族人根據地域不同，受到的對待也有所不同。

居住在五大國中最強的火之國·木葉忍者村裡，擁有寫輪眼之血繼限界的「宇智波一族」與擁有白眼之血繼限界的「日向一族」，因稀有的戰鬥能力受到重用，在忍者村裡占有一席之地。

另一方面，出生於霧之國大雪連綿的小村莊裡的白，也有「經歷過漫長內戰的霧之國，非常排斥擁有血繼限界的人」這麼一段過去。擁有冰遁血繼限界的白一族，「由於擁有特殊的能力，所以這個血統常被利用於各種爭端……而這個國家把這個血統當成帶來災禍與戰亂的象徵」。世人的評論一旦定型後即難以顛覆，他們在戰後也持續著隱瞞自己的身分生活。因為，「如果讓別人知道這個祕密的話，隨之而來的後果就只有『死』」（以上皆引用自第4集第29話）。

「我的血繼限界能自由地操縱骨芽細胞和破骨細胞，甚至還能夠控制鈣質濃度來形成骨頭」（第24集第212話）如此自我介紹的是繼承「屍

「骨脈」血繼限界的君麻呂，他是**「竹取一族」**最後的倖存者。

據說竹取一族相當好戰，**「戰場是唯一能夠讓他們感到心安的地方」**（第24集第216話），兜對他們一族的評語是：**「擁有完美且最強之身體的忍者一族」**（第23集第201話）。

書中並沒有明確地交代竹取一族僅剩君麻呂一人滅亡的理由，但是我們能從**「那是一群只靠自己的力量，挑戰霧忍村這個大國，最後被滅絕的愚蠢一族」**（第24集第216話）的歷史窺知一二。

他們挑戰的對手，正是殘忍對待白一族的霧隱大國，由此可知，即使同樣擁有血繼限界，但受到不人道對待的民族也有可能展開報復攻擊。

對國家而言，能力會傳承下去的血繼限界，可以說是**左右存在意義的重要力量**。

即使血緣不同仍能繼承!?『血繼限界』的例外？

▼擁有寫輪眼的卡卡西與擁有木遁性質變化的大和

血繼限界的能力原本只會傳承給相同血緣的族人，但其中也有例外的情形。

如前章所述，上忍程度的忍者即使具備兩種以上的性質變化也不足為奇。但是，**「要讓兩種『性質變化』同時產生就不一定了」**，而**「同時使用兩種『性質變化』，藉此產生出新的『性質變化』的力量」**（以上皆引用自第35集第316話）即為血繼限界的性質變化。

在全部的忍者中，唯有初代火影能使用的木遁忍術也是血繼限界的一種，但因為大蛇丸的關係，獲得其遺傳因子的大和體內也寄宿著木遁能力。只不過，我們能從大蛇丸說過的**「排斥反應非常激烈，那些小孩**

都陸續死亡了……」（第33集第291話）這段話得知，**即使移植了遺傳因子也不代表一定能繼承血繼限界的能力**。

父親是以「木葉的白牙」稱號受人畏懼，在其面前連三忍的名號都不禁黯然失色的天才忍者「旗木佐久茂」，卡卡西的寫輪眼當然並非與生俱來之能力。在描寫卡卡西過往的「卡卡西外傳～戰場上的少年時代～」（收錄於第27集），我們才得知他的寫輪眼是由同屬湊小組的「宇智波帶人」移植而來。

遭到敵人攻擊右半身被壓爛，已經做好了必死覺悟的帶人說：「小凜……**用妳的醫療忍術……把我的寫輪眼……連同眼軸……移植到卡卡西的……左眼吧……**」（第27集第243話）將宇智波一族擁有血繼限界的寫輪眼，託付給卡卡西。卡卡西完美地適應了從帶人那裡獲得的眼睛，並以**「寫輪眼卡卡西」**之名，名聲響遍各國。

▼複製而來的血繼限界與原生的血繼限界之間有落差？

也有其他人是透過移植的手法獲得血繼限界。

陪同第五代水影前來參加五影會談的霧忍者村的忍者「青」，便展現出日向一族擁有的白眼‧血繼限界。雖然無從得知他獲得白眼的詳細經過，但他曾經說：**「我的右眼是以前與日向一族戰鬥時得到的貴重戰利品……」**（第49集第459話）因此我們多少能知道這是在過去的戰爭中，從日向一族移植而來的。

火影才有的木遁之力與宇智波一族的寫輪眼。

以第六代火影的身分參加五影會談的志村段藏身上，擁有只有初代火影的細胞，提高身體能量。

由大蛇丸操刀的手術，不僅能將寫輪眼移植在眼睛，甚至還能移植到手臂上，並且還成功地完成高達十個寫輪眼的移植手術。再者，段藏為了順利使用這些寫輪眼，還進行了一項驚人之舉，在體內植入初代火

然而，初代火影的細胞果然不是那麼好控制，如果身負重傷的話，木遁之力便會失控，段藏曾說：**「再這樣下去……我會被第一代火影的細胞吞噬！」**（第51集第480話）便砍斷了自己的手臂。

從段藏被身為寫輪眼正統繼承者的佐助打敗後，初代火影細胞失控，還有兜曾經對卡卡西說：**「你並不像宇智波一族一樣，能夠充分的使用那個眼睛」**（第16集第138話）這麼一句話，以及大和說的**「我只是個實驗體，也就是個複製人……所以也無法像初代火影大人那樣，使出很強的威力」**（第33集第297話）等事情看來，從別人身上移植過來的血繼限界能力，似乎劣於正統血脈繼承而來的血繼限界。

順帶一提，第五代水影曾這麼說：**「我能夠使用火、水、土三種性質，所以我能用兩種血繼限界」**（第50集第466話）。她的確擁有**「溶遁」**與**「沸遁」**兩種血繼限界的性質變化，不過我們並不清楚這是與生俱來的能力，還是從別人身上移植過來的能力。

透過徹底管理守護
日向一族的血繼限界『白眼』！

▼擁有壓倒性的洞察力，並能使用天下無敵柔拳的白眼

與寫輪眼以及輪迴眼並稱三大瞳術之一的「白眼」，是「日向家代代相傳的一種血繼限界」（第9集第78話）。

雖然白眼具有「第一胸椎正後方……存在著第一個小點擴散出去的死角」（第22集第196話）如此弱點，但是「白眼最大可視範圍幾乎接近360°……也就是說，能夠環視自己四周的一切狀況」（第12集第101話），其他還有彷彿能透視般的能力、擁有能看見前方數十公尺的良好視力，所以被視為「如果只論洞察眼的話……那是凌駕於寫輪眼之上的東西」（第9集第78話）。

可以稱為白眼最大特色的，即為能以視覺捕捉查克拉流通管道的經

絡系統的能力。根據這個能力，擁有白眼的人能確實地以柔拳突刺經絡系統，給予對手內臟損害。任何人都無法鍛鍊內臟，因此該處的損傷就是致命傷。所以，日向一族也被稱為「木葉最強的體術流派」（第9集第79話）。

同時，也曾經讓無法使用忍術，但仍然擁有足以壓倒群雄的體術、實力堅強的小李說出：「木葉最強的下忍」（第5集第38話）這句話，而以日向家史無前例的超級天才呼聲極高的寧次，也說過：「我的眼睛已經連『點穴』都能看穿了」（第9集第79話）。他能精準地點穴，完全抑制對手體內查克拉的流通。使用忍術必要能量來源的查克拉被封死，對忍者來說是相當大的致命傷。

另外，雖然我們不清楚詳細內容，但對鳴人等人說明白眼的卡卡西曾說：「如果要追溯宇智波一族的源流，就會追溯到日向一族」（第9集第78話）。真是令人迫不及待，透過未來劇情的發展解開其中真相。

▼拚上性命的體制，徹底守護血繼限界不外流！

提起白眼絕對不能忘記，由「宗家」與「分家」構成的日向家獨特系統。

從寧次述說的日向一族歷史，我們能瞭解到**「想要摸清那些特異能力（白眼）的人多得數不清」**（第12集第102話）。為了保護從祖先代代相傳下來的血繼限界祕密不外流的日向一族，「守護宗家」的分家必須誓死守護屬於一族嫡脈的宗家，因此分家的人會被施下**稱為「籠中之鳥」的咒印**。

這個咒印除了是分家的證明之外，也是宗家的人所結的祕印，能破壞分家成員的腦神經，讓他們無法謀反。針對這件事，寧次曾經說：**「這是讓日向家『白眼』這種血繼限界永遠受到保護……所創造出來最具效率的系統」**（第12集第102話）。

分家成員被視為「保護宗家成員，並讓他們免於受到看上白眼祕密的狙擊者攻擊」，因此分家成員經常曝露於性命堪慮的危險之中。即使

是再優秀的日向一族，也並非不死之身，因此會有族人喪命。擔憂敵人從屍體中取出白眼的日向一族，還在烙印於分家成員額頭上的咒印中附加**死亡同時白眼能力便會遭到封印的效果**，徹底排除白眼祕密外流的可能性。

然而，五影會談中登場的霧之忍者‧青卻擁有這個白眼。

身為木葉忍者村暗部養成部門「根」的創立者，對村子裡見不得人的勾當瞭若指掌的段藏，也說：**「沒想到別的村子也有人會使用白眼」**（第49集第461話）相當驚訝於眼前所見。因此，我們能從這裡得知，這件事情幾乎不為人所知。

他似乎是在與日向一族戰鬥時取得白眼，並沒有明說白眼來自於何人。但是，為了守護宗家而立於戰場最前線戰鬥的分家成員，他們的白眼都會在死亡的同時失去效力。也就是說，青的白眼是從日向宗家家人身上奪來的嗎？說不定是在對方活著的情況下硬生生地挖出來。

謎樣的「宇智波一族的血繼限界」能夠自行成長之眼『寫輪眼』

▼身為菁英家族的「宇智波」一族，其「寫輪眼」之由來？

「寫輪眼……就算在宇智波家族裡面，也只有一部分的家庭才有的特異體質。」（第2集第12話）因此，擁有血繼限界之一寫輪眼的人，會有極佳的動態視力與肉眼辨識查克拉外形的能力，所以「寫輪眼具有可以看穿幻術、忍術、體術的所有招數」（第5集第37話）。

擁有寫輪眼的人能透過此能力，在察覺對手結印的瞬間進行拷貝。

只不過，如卡卡西所言：「那（冰遁）是擁有『血繼限界』的一族，才能使用的特別之術。所以我的『寫輪眼』才會無法拷貝他的術」（第35集第316話），因此木遁或磁遁等，為繼承血繼限界才能使用的性質變化之術，無法進行拷貝。

使用寫輪眼會消耗大量查克拉，因此效果持續時間與使用者的查克拉成正比。所以，查克拉相對較少的卡卡西，長時間使用後會暫時沉睡不起。

雖然作品中沒有明確指出開眼的條件，不過佐助的寫輪眼是在他目睹同一班的鳴人倒在白的面前，瞭解再受到任何損害，性命堪憂的極限狀態下覺醒。帶人的寫輪眼則是在同一班的卡卡西一眼遭到敵人砍傷，即使面對強敵仍然挺身迎戰時覺醒。他們兩人的狀況非常類似。

佐助與鼬的父親‧富嶽曾經對剛進入忍者學校的佐助說：「**怎麼……你已經開始對寫輪眼有興趣啦？不過……你學這東西還嫌太早……那和學火遁術不一樣**」（第25集第224話）。相較於佐助在十三歲開眼，作品中描寫到鼬**「八歲就會使用寫輪眼」**（第25集第224話），因此寫輪眼的覺醒年齡應該是因人而異。

▼浮現勾玉圖案的寫輪眼成長過程

寫輪眼有個相當大的特徵，那就是「眼睛」會成長進步。這是在白眼身上看不到的獨特性質。

覺醒的寫輪眼會浮現出勾玉般的花紋。以佐助為例，起初是右眼兩個，左眼一個勾玉花紋。不過，帶人一開始就是雙眼皆浮現兩個勾玉花紋。與開眼年齡相同，最初浮現的勾玉花紋數量似乎也會因人而異。

佐助的寫輪眼在中忍選拔考試以及與小李對戰時，雙眼都只有兩個勾玉花紋，但是在終結之谷與鳴人對戰中，雙眼浮現出三個勾玉花紋。

伴隨著這個改變，佐助本人曾經感覺出**「剛剛看不清他的動作……現在可以看得很清楚了！」**以及**「他行動的時候，微妙地施加在全身的力道程度……還有下一個動作的影像都看得非常清楚！」**（以上皆引用自第26集第230話），似乎也有實際感受到不同。也就是說，**寫輪眼的準確度會隨著花紋變化而增長。**

從帶人身上獲得寫輪眼的卡卡西，當時只有兩個勾玉花紋，但是在他率領鳴人所屬的第七班，與再不斬戰鬥時，確實有三個勾玉。

我們可以從這裡得知關於寫輪眼成長的兩件事，其中之一即為越熟練寫輪眼，浮現的勾玉花紋數量便會越多。然後還有另一點，即使是移植來的寫輪眼，勾玉花紋也不會因此定型，換句話說還是會持續成長。

只是，**勾玉花紋最多到三個為限**。超過三個之後，有「**據說只有在某種特別的條件下才能學會**」（第25集第224話）的「**萬花筒寫輪眼**」，浮現於眼球表面的花紋不同於勾玉。

從下一頁開始，我們將會探討萬花筒寫輪眼的開眼條件與特色，接近隱藏在寫輪眼裡的祕密。

在各方面皆凌駕於寫輪眼之上的萬花筒寫輪眼，其特性與開眼條件

▼從語氣微妙不同來推測萬花筒寫輪眼的開眼條件

面對佐助詢問：「寫輪眼有幾個不同的種類啊？」父親富嶽態度篤定地答道：「寫輪眼之中……確實有更高等的瞳術，那就叫做萬花筒寫輪眼。」（以上皆引用自第25集第224話）

萬花筒寫輪眼如同**「那是一種在宇智波一族的長久歷史中，只有幾個人成功發現、傳說中的瞳術」**（第25集第224話）這句話，目前為止故事只有介紹到斑以及他的弟弟‧伊茲納、止水與將止水視為哥哥仰慕的鼬，還有佐助、卡卡西。

鼬說的萬花筒寫輪眼覺醒條件為**「殺害與自己最要好的……朋友」**（第25集第224話）我們也可以從**「止水先生……是被哥哥你殺死的**

嗎？」以及「因為這樣，我才能得到這個眼睛」（第25集第225話）的對話得知，鼬是在殺了止水之後才得到萬花筒寫輪眼的。

然而，後來透過穢土轉生復活的鼬曾經說：「止水把他的一隻眼睛交給我，要我用那隻眼睛來保護村子，最後還是要隱藏眼睛的存在就那樣死去」與「我就幫他做了這件事」（第58集第550話），他們兩個人似乎是擁有相同理念的同伴，但我們並不清楚鼬是否直接對止水下手。

關於萬花筒寫輪眼的開眼條件，帶人曾親身經歷過「最親近的人之死」（第43集第401話），但在似乎與鼬的說法有些微妙的不同。我們可以確定，假設鼬沒有殺害止水，但是他「像親哥哥般地仰慕止水」（第25集第222話），似乎也能僅憑止水「死亡」的事實，構成令鼬的萬花筒寫輪眼開眼的條件。

但是，鼬刻意說成「殺害與自己最要好的……朋友」（第25集第224話）的企圖，也許正如鳶跟佐助說：「他（鼬）給了你找他報仇這個目標，並且希望你變強」（第43集第400話）。

▼卡卡西是如何令帶人的寫輪眼開眼的呢？

那麼，卡卡西又怎麼說呢？

他首次展現萬花筒寫輪眼是在與曉的地達羅戰鬥時，「我的查克拉沒有你那麼多，所以要花上不少時間」（第31集第275話）卡卡西一邊如此說一邊睜開的眼睛，眼裡浮現出不同於先前的勾玉花紋。

另外，當鼬與鬼鮫一起回到木葉忍者村時，面對毫不客氣地說出「我就讓你們見識一下……寫輪眼……也就是我們一族的真正力量吧」這句話的鼬，卡卡西慌張地說：「難……難道!!」急忙對當時也在一起的阿斯瑪與紅大喊「你們兩個千萬不能看他的眼睛」（第16集第142話）。雖然我們知道卡卡西在這個時候，已經知道萬花筒寫輪眼的存在，但沒辦法看穿「月讀」的卡卡西，萬花筒寫輪眼似乎還沒開眼。

這麼一來，我們自然而然地會認為卡卡西的萬花筒寫輪眼，是在鳴人跟隨自來也踏上修行之旅的兩年之間覺醒的。在那段時間，卡卡西到底發生了什麼事？

如果萬花筒寫輪眼的開眼條件為「**最親近之人的死亡**」的話，那麼卡卡西到底是經歷了誰的死亡呢？

提起與卡卡西親近的人，我們不難聯想到他的父親佐久茂、徒弟鳴人，還有自稱是他宿敵的阿凱，或是身為他師父的第四代火影以及帶人、小凜。不用多說，鳴人與阿凱如今依然健在，相對地，我們也知道第四代火影與帶人早就已經死亡了。

雖然故事對小凜沒有具體的描述，但是被培因打到重傷呈現瀕死狀態的卡卡西曾經在內心低喃：「**我沒辦法保護小凜**」、「**帶人……小凜……老師……我也要去找你們了**」（第46集第425話），因此我們可以將她視為已死亡。

問題就在發生的時期。如果小凜是在《火影忍者》第一部到第二部之間死亡的話，還有如果卡卡西與小凜之間存在著特別的關係，那麼她的死亡似乎能構成卡卡西萬花筒寫輪眼開眼的條件。

▼取得萬花筒寫輪眼的手段不只一種？

但是，如果提及卡卡西重視的人，不禁令人在意起另外一幕。

與鳴人廝殺未果，心情浮躁的佐助轉而面對卡卡西說：**「不然我現在就去殺掉……你最珍惜的人吧！」**卡卡西卻如此回答：**「讓你這麼做也是個好方法」**、**「但是我根本……沒有最珍惜的人」**（以上皆引用自第20集第177話）。

如果單以這句話表面的意思來看，我們可以知道**卡卡西重視的人**，也就是照顧過他的師父、同甘共苦的同伴，以及父親，同樣地還有在作品中沒登場過的母親皆已死亡。

當然，我們也能感覺到卡卡西愛著身為他徒弟的鳴人與佐助、小櫻等人，也不難想像對卡卡西來說，徒弟的確是他重視的人。但是，正如卡卡西所說：**「我已經徹底體會過失去最珍惜的人的痛苦了」**（第20集第177話）他確實因為失去太多重要的人，受到嚴重的心靈創傷。

以上的話是在佐助去找大蛇丸，也就是在卡卡西說出：「之前我才開發了一個非常厲害的忍術」（第28集第247話）與「這就是新的寫輪眼」（第31集第276話）很久之前的事情。如果第一部的時候，卡卡西珍惜的人都已經被殺，那麼他在這兩年半之間到底是如何讓萬花筒寫輪眼覺醒的呢？實在令人百思不解。

從語氣上微妙的不同而指出的萬花筒寫輪眼開眼條件看來，我們能夠知道重點並非「殺掉最親近的朋友」也非「親眼目睹最重視的人死亡」。舉例來說，假如是「最親近的人已死亡的事實」如此之類的既定往事，過去痛失許多重視的人的卡卡西，的確達到了開眼的條件。

我們也沒辦法否定除了「最親近之人死亡」以外，還有其他的可能條件。除了鼬或鳶所說的條件，如果真的有其他條件可以讓萬花筒寫輪眼覺醒，那麼重視的人皆已遭到殺害的卡卡西能夠開眼也不足為奇。

寄宿於萬花筒寫輪眼之中，不容小覷的眾多瞳術

萬花筒寫輪眼的能力在各方面都超越寫輪眼，不僅如此，還有只會寄宿於該眼睛的特殊瞳力。瞳力左右是否相同，也是因人而異。

只有左眼是寫輪眼的卡卡西，獲得了能將視線範圍內的物質傳送至異空間的「神威」瞳術。這個瞳術在卡卡西與地達羅對戰時才初次登場，卡卡西藉由此瞳術將地達羅的手以及與炸彈合而為一的身體與整個空間傳送至他處。

被譽為「宇智波一族中最厲害的男人」（第25集第222話）的止水，寄宿於他眼裡的能力稱為「別天神」。根據過去曾與止水對戰的青所言，寄宿於止水眼裡的能力似乎「能夠入侵對手的腦，讓對手感受到有

如靠自己的意志去做事的體驗……連被操縱的對手都不會發現……是最高等級的瞳術。」（第49集第459話）

止水其中一隻眼睛遭到段藏奪走，另外一隻寄放於鼬身上，並被鼬移植到烏鴉的眼睛裡，後來發動了別天神。順便一提，段藏奪走的眼睛，現在由說出**「我要把止水的眼睛帶走」**（第51集第481話）的鼬所持有。

鼬的萬花筒寫輪眼擁有兩種能力，左眼的是「月讀」能力，右眼則具備「天照」的能力。**月讀是能令直視自己眼睛的對手陷入幻術的能力。如鼬所說：「在『月讀』的世界裡，空間、時間與質量都在我的控制之下」**（第16集第142話）中了這個幻術的人會被拖進鼬支配的精神世界中，承受著令人心靈受重創的**精神攻擊**。

雖然**「只要擁有寫輪眼……就多少可以抵抗一下這個『萬花筒寫輪眼』」**（第16集第142話），但實際上卡卡西曾經中過這個幻術，被吊在十字架上整整七十二小時，其間不斷體驗被刀一再刺殺的恐怖幻象。

相較於令對手遭到精神創傷幻術的月讀，寄宿於右眼的天照則是殺傷力超強的物理攻擊術。對此，絕曾說：**「先看著想要燃燒的地方，只要焦距對好，就可以從那個視點直接點燃黑色的火焰」**、**「黑色火焰在把捕捉到的目標燒殆盡之前，都不會消失……即使目標是火焰也一樣。」**（以上皆引用自第43集第390話）。

佐助的萬花筒寫輪眼也具備天照的能力，但是如第49集第463話裡的描述：**「他（佐助）在控制黑色火焰嗎？還會形態變化！意思是說，他比鼬更擅長操控黑色火焰嗎？」**我們可以知道他的天照水準似乎超越了鼬。

這個能隨心所欲操控黑色火焰的**「加具土命」**之術，是寄宿於另一隻眼才能使用的瞳術技巧。藉由這個術，佐助才能根據自己的意志，熄滅這種能將一切萬物燃燒殆盡的黑色火焰。

相較於雙眼能力均衡覺醒的鼬，佐助透過雙眼相異的瞳術組合，將可稱為宇智波一族代名詞的火遁術，推展至更高的境界。

加入前述之火遁技巧，鼬與佐助的寫輪眼也都寄宿著「須佐能乎」的能力。兩人的須佐能乎在外形與攻擊方法上有些許差異，但兩者皆是一發動全身便會被彷彿人類雕像的外框覆蓋，防禦與攻擊能力都會增強。

鼬的須佐能乎擁有能將刺中的對手囚禁於永久無垠時空的「十拳劍」與能反彈一切攻擊的「八咫鏡」，看到這個情形的絕會經讚嘆道：

「根本就是所向無敵！」（第43集第393話）

對鳶而言，「能夠連『須佐能乎』都開眼的寫輪眼是很少見的」（第50集第467話）因此是相當稀奇的術。鼬的發動條件是「『月讀』與『天照』……當這兩種能力開眼時，這個術也會寄宿在這雙眼睛之中」（第43集第392話），佐助則是「只有雙眼的萬花筒都開眼的人才能得到的力量……也就是第三種力量……『須佐能乎』」（第50集第464話），無論是誰，都必須具備「雙眼的萬花筒寫輪眼開眼」的條件。如果在這裡沒有提及「雙眼要分別具備不同種類的能力」，恐怕我們也會下意識地認為止水也會使用須佐能乎吧。

最強瞳力『輪迴眼』
所預見的『月眼計畫』為何？

如自來也說過的：「忍者的始祖被認為是六道仙人……據說現在我們所知道的所有忍術，都是由那個擁有輪迴眼的仙人創造出來的……我還聽說當世界陷入混亂時，那會變成上天派來的創造神，也可以變成把一切回歸成虛無的破壞神……我以為那只是神話之類的事情……沒想到擁有輪迴眼的人居然真的存在」（第41集第373話），輪迴眼的存在令人存疑。

但是，我們從兜與因穢土轉生復活的斑之間的對話，得知了一個驚人的事實。吸取了鳴人螺旋手裏劍的斑，眼睛變化成浮現波紋圖案的輪迴眼，看到這一幕的兜以第二代土影為媒介說：「果然跟我想的一樣……寫輪眼最後會變成……輪迴眼」聽到這裡的斑則回答：「我是在

承認了這個事實。

快要死之前，才得到這個眼睛的」（以上皆引用自第59集第560話）親口

眼的瞳術時，眼睛都會流血，視線會變得模糊。

漸被封印」（第42集第385話）。事實上，鼬或佐助每次使用萬花筒寫輪

的那一刻起，這雙眼睛就會慢慢的邁向黑暗！使用的次數越多，就會漸

得到萬花筒寫輪眼如此強大力量的代價，如同鼬的說明：「**從學會**

讓萬花筒寫輪眼再度重見光明的唯一辦法，即為移植別人的萬花筒

寫輪眼。雖然有「交換眼睛只能在族人之間進行，而且不是每個人都能

夠用這種方法得到新的力量」（第42集第386話）的附加條件，但只要能

夠適應，無論使用哪種瞳術視力都不會衰退，便可得到「**永遠的萬花筒**

寫輪眼」。

根據斑本人表示，他的輪迴眼是在臨死之前才覺醒的。那麼，移植

弟弟‧伊茲納的萬花筒寫輪眼獲得了永遠的萬花筒寫輪眼的斑，在那之

後是如何讓輪迴眼開眼的呢？

▼關於掌握故事重要關鍵的「宇智波石碑」

要讓永遠的萬花筒寫輪眼成長為輪迴眼，恐怕需要具備某些條件吧。而條件的提示就隱藏在斑與兜先前的對話中。

斑對兜說：**「你居然知道我身體的祕密……根本看不懂宇智波一族石碑的傢伙……解開其中的祕密嗎？」**（第59集第560話）雖然兜當時的回答是說，他是用長年以來與大蛇丸共事累積下來的實驗數據為根本進行了假設，然而，斑的話簡單說來就是**「輪迴眼的祕密記載於宇智波石碑上」**的意思。

所謂的「宇智波石碑」，即為**「宇智波一族代代相傳的古老石碑，現在這個石碑還存在於木葉忍者村的地下。上面記載著以前六道仙人所寫的祕密。如果沒有瞳力，就看不懂上面的內容。有了寫輪眼、萬花筒寫輪眼與輪迴眼，能解讀的內容都會依序增加」**（第50集第467話），還有**「南賀神社本堂……從右邊最裡面的位置數過來的第七張榻榻米下……有我們一族的祕密集會所。裡面記載著宇智波一族的瞳術原本是為了什麼而存在的……以及一族真正的祕密。」**（第25集第225話）

換句話說，我們可以將這一段理解成「南賀神社本堂地下室裡，有六道仙人寫下的宇智波瞳術祕密的石碑」。而那個祕密也許正是輪迴眼的開眼條件吧？

根據寫輪眼、萬花筒寫輪眼、輪迴眼的順序能解讀的內容會隨之增加，反過來說，沒有寫輪眼的人便無法進行解讀。因此，我們可以想成**這個石碑上的文章是六道仙人留給宇智波一族的訊息。**

宇智波一族，據說是六道仙人的兩個兒子中的哥哥的子孫，他「**與生俱來就繼承了仙人的『眼睛』……也就是查克拉的力量與精神能量，他發現要達到和平就必須靠力量**」（第49集第462話）。因為弟弟被選為六道仙人的繼承者而感到火冒三丈的他，正是開啟一切紛爭的罪魁禍首。

到底六道仙人留下什麼訊息給擁有仙人之眼的哥哥的族人呢？還有，透過輪迴眼解讀出來的祕密到底為何？

153

▼月眼計畫也就是新六道仙人誕生的啟示？

因為斑透過穢土轉生復活一事，使得我們摸不透截至目前為止自稱為斑的鳶的真面目。但是，既然鳶對宇智波一族的內情知道得如此詳盡，實在令人難以想像他與宇智波一族無關。說出「賜予長門輪迴眼的人也是我」（第54集第509話）如此意味深遠的話的鳶，從長門的遺體中取出輪迴眼移植到自己左眼。正因為他是對宇智波一族瞭解得相當透徹的鳶，他應該也在某個時機前去解讀宇智波石碑了。如果真是這樣的話，**他應該早就知道輪迴眼的祕密，以及只有輪迴眼才能解讀的六道仙人訊息了**吧。

鳶親口說出：「**這個嘛……可以說是……變成完全體吧**」（第49集第463話）將自己的目的告訴鳴人。而且，當他現身於五影面前時，回答「**所有的東西會跟我合而為一！也就是變成一個統一一切的完全體**」（第50集第467話）的同時，也將那個計畫稱為「**月眼計畫**」。

鳶理想中的月眼計畫，即為透過「把自己的眼睛投影在月亮上的大幻術……無限月讀」進行「對存在於地上的所有人施展幻術！我要用幻

術控制住所有的人類，並且統一世界。」（以上皆引用自第50集第467

話）

為了實現這個計畫，他必須強化自身的瞳力。因此，他打算令世界陷入恐怖深淵之中的十尾復活，然後如同過去的六道仙人般，讓自己成為十尾的祭品之力。

獲得輪迴眼，想成為十尾祭品之力的鳶說：**「以前的那場戰鬥，也是我為了得到他的力量才展開的。」**（第54集第510話）如果他的真面目即為死於與初代火影一戰的宇智波斑本人，而且又擁有身為六道仙人兩個兒子中的弟弟血緣的子孫‧千手一族的能力，也許他真的能夠獲得六道仙人的力量。彷彿是在確認這一點，鳶宣告自己是**「第二個六道，現在是唯一的存在」**（第54集第510話）。在他的雙眼中，到底映照著什麼樣的未來呢？

「你的寫輪眼……
能看得多遠？」

By 宇智波鼬
（第42集第380話）

伍之卷
CHAPTER.4

九尾考察
祕傳

——揭露六道仙人與十尾的真面目——

為何？　被憎恨所囚禁的理由　尾獸

忍犬、通靈獸、尾獸等 許多受到忍者信賴的同伴！

▼ 被忍者召喚出來的動物們到底存在於哪裡？

正如犬塚牙在忍犬・赤丸的協助下，發揮更強大的力量、油女志乃藉由將自己的查克拉做為糧食，操控「寄壞蟲」以「蟲之使者」的身分，擁有極高的戰鬥能力，和忍者們並肩合作的同伴並非只有人類。

另外，在三忍攻防中，大蛇丸、綱手、自來也透過「通靈之術」分別召喚出蛇、蛞蝓、蛤蟆。此種通靈之術似乎是較受歡迎的忍術，我們也能看見許多忍者召喚出各種不同的動物同伴，並肩作戰。

透過這種方式召喚出來的動物們平常都在哪裡？除了蛤蟆仙人與該族人之外，截至目前為止並沒有明確交代到。

在綱手向鳴人介紹自來也召喚出來的蛤蟆們時，她說：「這位可是妙木山兩大仙人之一的深作大人。」（第44集第404話）因此我們能知道牠們居住於「妙木山」。根據深作說的，從木葉忍者村「走路去那裡（妙木山）要花一個月，那個地方被稱為迷宮山，如果不知道祕密通道，就絕對沒辦法抵達。」（第44集第409話）我們也能夠從這句話得知妙木山並非存在於異次元，而在現實世界中。

想必其他的通靈獸平常應該也是生活在遠離人煙之處。雖然我們可推測一部分靈獸會在忍者的召喚下現身，不過，也許他們只是以「契約」的形式，來呈現類似牙與赤丸之間彼此信賴的關係。

另外，「尾獸」與「祭品之力」之間的關係，似乎和「通靈獸」與「忍者」之間的關係類似。這些動物們與尾獸間，到底有什麼樣的關聯性呢？

我們將在此驗證逼近故事核心的謎樣尾獸。

終極查克拉武器・尾獸 與祭品之力之間的危險關係

▼ 所謂的尾獸即為查克拉團，且是終極查克拉武器

作品從第 1 集第 1 話起，就揭曉九尾之力被封印於鳴人體內的事實。隨著故事的進行，關於尾獸的情報也一點一滴地揭開，但截至目前為止，我們還看不清楚全貌。首先在這裡整理歸納一下關於尾獸的基本情報。

我們可以從千代奶奶的說明得知「『尾獸』就是指擁有尾巴的魔獸」（第 29 集第 256 話）。

還有，她也說過「這個世界上的『尾獸』總共有九隻」，而「『尾獸』有個特徵……就是尾巴的數量不同。『一尾』有一條尾巴，『二尾』有兩條尾巴……依序到『九尾』。尾巴的數量就和那些魔獸的名字

相同】（以上皆引用自第29集第256話）。

另外，她還說：「『尾獸』是個非常大的查克拉團。」（第29集第256話）從斑的立場看來，尾獸是「終極的查克拉武器」（第44集第404話）。這句話單就攻擊力來說也相當驚人，自來也曾經說：「我到目前為止，曾經兩度差點喪命。」第一次就是在他打算偷看綱手入浴情景時遭到她的報復，第二次就是「和鳴人一起修行時，看到他的九尾查克拉出現第四條尾巴的時候。」（以上皆引用自第33集第291話）

還有，最令人嘆為觀止的是那驚人的恢復能力。

在這之前，我們也看過不少次鳴人藉由九尾的查克拉展現出驚人的恢復能力，還有他與佐助對決時，身負重傷，肩膀甚至開了一個大洞的畫面令人印象深刻。

佐助的千鳥應該會對鳴人造成「右肩和肺都已經毀了」（第25集第228話）的損傷，佐助以打算捏爛鳴人喉嚨的臂力用力抓，抓到脖子看起來都快斷掉了。然而，鳴人釋放出來的查克拉，令佐助驚呼：「這紅色

的查克拉到底是什麼？他哪來這麼強的力量？」（第26集第228話）只見鳴人背後出現巨大的九尾模樣，肩膀上的傷口在這個時候逐漸癒合。即使身處無法操控九尾之力的狀態下，還能發揮出如此驚人力量。

渴望如此強大力量的人多於過江之鯽，因此也會發生「忍界大戰時，各國與各個忍者村都想把那東西運用在軍事方面……所以大家都在爭鬥要搶奪那個東西」（第29集第256話）如此互相搶奪的紛爭。

讓激烈的尾獸爭奪戰畫上休止符的，便是初代火影‧千手柱間。瞭解當時情形的斑，曾說尾獸「本來是第一代火影收集了一些，並加以控制的東西，以前在爆發忍界大戰的時候，火影柱間就會把那些東西分配給以五大國為首的其他國家，藉此來實行條約或協定，保持實力的平衡。」（第44集第404話）

對宿敵宇智波一族提議簽署停戰協定的也是千手柱間。正因為他期盼著忍者世界和平的到來，才能下定如此重大的決心吧。

▼體內封印著尾獸的「祭品之力」背肩殘酷命運與責任

雖然尾獸被視為「查克拉兵器」，但並不像軍艦或是戰車之類，只要依按正確程序就能操控得當的機械式兵器。

從自來也曾經說的「九尾是自古以來就會在各時代中出現……並且把所有東西都破壞掉的妖魔。所以過去的人都把九尾當作一種天災，並且非常怕牠」（第17集第149話）這麼一段話，我們可以知道想要操控尾獸力量，就如同人類妄想操控地震般不可能。

千代奶奶也說過：「沒有人能控制超越人類智慧的力量」但人們依舊對尾獸的力量趨之若鶩。人們明明知道尾獸不受控制，但是「過去曾經有人試著控制那種力量。他們用的方法就是將『尾獸』封印在人的身上」以及「想藉由這種方法把『尾獸』太過強悍的力量壓抑住，並且進而控制那種力量」（以上皆引用自第29集第261話），仍然試著摸索出新的方法。於是，「被別人把『尾獸』封印在自己身上的人……就就像我愛羅那樣的人……就被稱為『祭品之力』」（第29集第261話）為了操控尾獸強大的力量，誕生出所謂的「祭品之力」。

NARUTO
Final Answer

又如同千代奶奶所說：「『祭品之力』的特徵就是會和『尾獸』產生共鳴，並能使用令人難以置信的力量」（第29集第261話）對擁有尾獸的忍者村而言，祭品之力是不可或缺的存在。只不過成為祭品之力後，殘酷的命運也隨之而來。

如同千代奶奶所言：「『尾獸』被分離後，『祭品之力』……就會死亡」（第29集第261話）被曉奪走一尾守鶴的我愛羅曾經一度喪命。

而且，鳴人過去曾因為過度憤怒而引出被封印於體內的九尾之力，但無法控制過於強大力量的他，陷入失控的狀態。跟著自來也修行時，九尾也曾經失控過，結果鳴人的身體「在變成九尾妖狐的狀態下，看起來會像是被查克拉所形成的妖狐外衣保護著……但實際上，他卻是一直被那個妖狐外衣傷害著」（第33集第291話）。

九尾之力雖然擁有能將三忍之一的自來也打成重傷的破壞力，但九尾之力也會對自身肉體造成損傷，可謂是有其利必有其弊的雙刃劍。正因為這是伴隨著犧牲的存在，才會稱為「祭品之力」。

祭品之力的日文為「人柱力」，顧名思義人柱是「把人當成柱子」，即為人們向天神祈禱，讓橋和城池等建築不會因天災、敵人的攻擊造成損傷、破壞，而獻上去當「祭品」的人的意思。據說甚至也有在進行基礎工程時，將「人柱」活生生地埋入橋或是城池底座的情形。

如自來也所說，以前的人們將尾獸視為「天災」，因此祭品之力也許就像「人柱」一樣，隱含著成為守護村子的「祭品」之意。

▼藉由馴服尾獸之力，提升「祭品之力」存在價值

一般說來，尾獸之力是無法人為操控的，但我們也確定有祭品之力能完美地駕馭這股力量。雲忍者村的祭品之力‧柚木斗即為其一。

柚木斗受到曉的飛段與角都追趕，變化成二尾的貓又。她從口中吐出高熱的火球，展現出強大的攻擊力，令角都吃驚地讚嘆：「**那就是被認為是生靈的『二尾』貓妖啊！**」（第35集第313話）但最後還是避免不了被抓的命運。

還有另外一位，就是**身為八尾祭品之力的殺人蜂**。殺人蜂在成為八尾祭品之力以前，在體術、劍術方面已具備相當高的水準，因此才能輕鬆架開受到水月極度讚賞的，佐助的**「無法防禦的千鳥刀」**（第44集第411話）。甚至在他使用八尾查克拉的狀況下，使出絕招「雷犁熱刀」也不曾失控，還邊唱**「這是祭品變化……耶──♪」**、**「看到八尾就嚇得尿褲子的矮子們♪」**（以上皆引用自第45集第413話）等話，游刃有餘地進行尾獸化。

不過，並非所有的尾獸都被封印在祭品之力體內。面對捕獲以巨大烏龜的模樣現身的「三尾」的鳶，地達羅曾說：**「『三尾』還沒有『祭品之力』才會這麼弱。因為牠根本沒有控制力量的智慧。」**（第35集第318話）我們可以從這裡得知，為了更有效率地使用擁有強大力量的尾獸做為武器，「祭品之力」的存在是絕對必要的。

▼做為封印尾獸容器的「祭品之力」

九尾目前被封印在鳴人體內，而鳴人是「九尾的祭品之力」，不過我們也知道在他之前兩任「九尾祭品之力」的存在。其中一人是說過：

「我是⋯⋯你（鳴人）的上一任的九尾祭品之力」（第53集第499話）這句話的鳴人母親・九品。九品是屬於被稱為長壽村，且擅長封印術的一族，也是與千手一族有遠親關係的「渦潮的漩渦一族」，「為了成為九尾的祭品之力，而從渦之國被帶來木葉忍者村」（第53集第500話）。

而在九品之前的九尾祭品之力，是同為漩渦一族的「漩渦彌托，是第一代火影的妻子」（第53集第500話）。彌托是千手柱間在與宇智波斑戰鬥時，將九尾封印於她體內，也就是最初的祭品之力。但是，在她即將過世的時候，九品「就被當成九尾的容器」（第53集第500話）被帶來木葉忍者村。

起初，「成為祭品之力」的壓力壓得九品幾乎崩潰，但是面對九尾，彌托卻告訴她「我們要帶著愛成為這種容器」（第53集第500話）於是，她懷抱著與第四代火影・湊的之間的愛，孕育出鳴人。

然而，在她生下鳴人，體內封印最脆弱的時候，遭到斑從中作梗，進而踏上出乎預料的死途。從這裡不難看出，像九品這類身為「容器」的祭品之力，身上背負著相當殘酷的命運。

完全體尾獸為「十尾」，其祭品之力即六道仙人

▼令人懷疑真實性的忍者始祖傳說

姑且不論想將擁有強大力量的尾獸做為武器的人們，體內被封入那股力量的祭品之力卻被迫一肩扛起如此悲慘的命運。那麼，是如何演變成將尾獸封印進人類體內呢？目前為止，斑說的話最接近真相的核心。

追根究柢「一尾到九尾的尾獸，只不過是把十尾的查克拉分散出來的東西……那是六道仙人分散的」，而且「就是所有尾獸的集合體，也是擁有最強大查克拉的東西」，斑斬釘截鐵地說這就是「十尾」（以上皆引用自第50集第467話）。

那個「十尾」是「讓人們受苦」（第50集第467話）的存在，斑甚至以「怪物」稱之。從怪物十尾的手中拯救這個世界的，據說正是「六道

仙人」，但大家並不確定這位六道仙人是否真實存在，土影也在斑說出這個名字時，打斷他說：**「事情越說越扯了……」**（第50集第467話）懷疑神話的真實性。還有，當自來也目睹長門的輪迴眼時，腦袋中也浮現六道仙人的事，當時他曾說：**「我以為那只是神話之類的事情。」**（第41集第373話）

我們也知道，六道仙人被視為**「忍者的始祖……」**據說現在我們所知道的忍術，都是由那個擁有輪迴眼的仙人創造出來的……我還聽說當世界陷入混亂時，那會變成上天來的創造神，也是可以變成把一切回歸成虛無的破壞神」（第41集第373話）如此的存在。

自來也會認為他是神話也無可厚非。因為六道仙人還有另一個怎麼看都是神話的傳說。

培因以「地爆天星」將尾獸化的鳴人以岩石包覆成巨大的球體，他看著這副景象說出**「跟據說由六道仙人做出來的月亮比起來……」**（第47集第439話）這個令人吃驚的傳說。

我們還從斑的口中得知另外一個令人驚愕的新事實。那就是「六道仙人為了從十尾的手上保護世界，於是開發了一種忍術……現在這種忍術仍被祕密地傳承著，那就是祭品之力的封印術系統」（第50集第467話）而且，六道仙人還是「為了壓抑十尾，而把十尾封印在自己身上」（第50集第467話）所提及的「十尾的祭品之力」。這位六道仙人，到底是什麼來頭呢？

▼祈求和平的六道仙人所孕育出來的「充滿憎恨的命運」

在斑說出前面衝擊性十足的發言之前，作品中只有提到一些關於六道仙人的片段資訊。我們將在這裡整理歸納作品中的情報，希望藉此逼近六道仙人的真面目。

如前面所述，自來也稱六道仙人為「忍者始祖」。

距離戰爭連綿不絕的如今很久很久以前，據說有這麼一位僧侶，「他是第一個瞭解查克拉真理的人，而他也想讓世界邁向和平。」（第48集第446話）傳聞那位僧侶即為六道仙人，「他到世界各地去傳授名叫

忍宗的教誨」，隨著時光的流逝**「忍宗就被稱為忍術」**（以上皆引用自第48集第446話）。

自來也說，六道仙人是**「被稱為這個世界之救世主的人」**而**「吾乃建立安寧秩序之人』**據說這就是他說的話」（以上皆引用自第48集第446話）。

斑也曾經說過這樣的話，彷彿是在替這句話背書一般。

希望能將倡導和平主義的忍宗發揚光大的六道仙人，似乎是領悟到自己的死期將至。於是在死前，從兩位兒子中挑選出繼承人。

兩位兒子之中，相較於**「與生俱來就繼承了仙人的『眼睛』……」**也就是查克拉的力量與精神能量，他發現要達到和平就必須靠力量」的哥哥，弟弟則是**「與生俱來就繼承了仙人的『肉體』……也就是生命力與身體能量，他發現要達到和平就必須要靠愛」**，因此六道仙人「認為追求愛的弟弟才有資格成為繼承人」（以上皆引用自第49集第462話）最終選擇了弟弟。

171

日後，**「哥哥的子孫後來被稱為宇智波，弟弟的子孫後來被稱為千手」**（第49集第462話）。想必，後來被譽為木葉忍者村始祖的千手柱間繼承的，是擁有「愛是和平的必要條件」的**「弟弟意志」**。其「意志」讓千手柱間成為火影，並且成為**「木葉忍者的意志」**。就算我們說，這股強烈的意志傳承給千手的弟弟也就是第二代火影，還有第三代火影也不為過。

然而，這種選擇繼承人的制度，卻衍生出「充滿憎恨的命運」。無法信服六道仙人選擇的哥哥，對弟弟展開憎恨的鬥爭行動，**「隨著時光流逝，雖然血緣關係變得越來越薄弱」**（第49集第462話），但兩兄弟的子孫仍然持續發生衝突。

而斑說過，正是這個「充滿憎恨的命運」，驅使佐助想報復木葉忍者村。

▼他的模樣是「鬼」？頭部的黑色陰影隱藏的祕密

從目前為止的情報中，我們可以研判六道仙人擁有超越宇智波一族

寫輪眼的瞳力，並且如千手一族以和平為目標，懷抱崇高理念與強韌肉體的超人般人物。

而且，還是能將十尾如此強大的查克拉封印於自己體內的高手。九品曾說：**「木葉忍者村的千手一族，與渦潮忍者村的漩渦一族算是遠親。」**（第53集第500話）我們不難推敲出漩渦一族擁有高強的封印能力，是受到六道仙人的影響。

只不過，雖然有出現關於六道仙人能力的傳說，但他的模樣直至今日仍然模糊不清。目前為止，作品中曾數次畫到他的黑影，其中第41集第373話與第50集第467話中的六道仙人，看起來彷彿**頭上生出兩隻角的「鬼」**。

當然，也有可能是類似鳴人或自來也，甚至如第四代火影般，尖角很多的髮型。無論是哪一種，我們都只能滿心期待故事本傳中畫出答案的那一天到來。

在《火影忍者》世界中，仙人也是長生不老的嗎？

▼迫近仙人起源的符號，其實是六道仙人的象徵？

如果想瞭解六道仙人的真面目，我們絕對不能忘記一點，那就是「仙人」這個稱呼。目前為止，除了妙木山的蛤蟆仙人與六道仙人之外，沒有其他角色被稱為「仙人」。

據說，現實中的仙人源自於中國的道教。道教與儒教、佛教，並稱為中國三大宗教。宇宙與人生根源之真理即為「道」，而最終目標即是與「道」合而為一。符號則是以發源自中國古代，代表「陰陽」兩極的「太極圖」。

此「太極圖」象徵著，**代表這個世界萬物由「陰」與「陽」兩種完全相反的屬性所構成之思想。**

●類似浮現於六道仙人瞳孔的太極圖。在故事中代表陰的黑色部分畫在上面，應該是以這張圖為範本畫出來的吧。這幅圖也顯示出，陰與陽兩極之間互相侵蝕的關係。另外，也有陰中有陽，陽中有陰之意，帶有陰與陽永遠處於互相侵蝕的循環因果概念。

看到這幅圖不禁令人想起斑曾說「他（六道仙人）用陰陽遁之力，從十尾的查克拉中製造出各種尾獸」（第 54 集第 510 話）這句話時，提及六道仙人能力的畫面。

作品中，六道仙人的瞳孔圖案是將太極圖上下顛倒的黑影。也許此圖代表的「陰陽」會成為故事今後重要的關鍵也不一定。

▼道教的神與《火影忍者》帶出的「孫悟空」

道教的仙人指的是與「道」合而為一的人們，也可稱為「神仙」。

仙人們隱居於高山或是遠離塵世的僻靜之處，有可能是島或是天上世界，不過他們都是居住於被稱為「仙境」的地方。

提起「仙境」正好會令人聯想到，**「如果不知道祕密通道，就絕對沒辦法抵達」**（第44集第409話）蛤蟆仙人們居住的妙木山。

當然，成為仙人的修行相當嚴苛，進行「仙道」的修行必須從呼吸法開始，也有在《火影忍者》世界裡汲取查克拉的「煉丹術」修行等。

而進食方法也有規定，一切都是為了修成「仙道」。如果進食也算是修行的一種，那麼鳴人在妙木山修行時，與蛤蟆仙人吃同樣的「蟲蟲大餐」，總括來說，也許的確是一種修行。

另外，**仙人們還有一個大前提，那就是「長生不老」，而且能使用各種「仙術」**。

《火影忍者》裡並未提及長生不老，但也有與仙術類似的情節。舉例來說，雖然在現實世界中為純屬虛構故事，但也能當作使用仙術的例子。那就是《西遊記》裡的「孫悟空」能駕馭飛在天上的「筋斗雲」，自由自在翱翔於天際。

在這裡突然提及孫悟空的名字，大家應該也不會感到突兀，其實**孫悟空直到如今仍然被視為道教的神、受人們信仰崇拜的仙人。**希望能「長生不老」的孫悟空拜入稱為「須菩提祖師」的仙人門下當弟子，因此習得操控「筋斗雲」之仙術，據說也只有神仙才能乘上筋斗雲。

說到孫悟空，正好與**「我是水濂洞的美猴王，而且是由六道仙人賜予孫之法號的仙猴王……孫悟空齊天大聖」**（第60集第568話）這麼說的四尾名字一致。

《西遊記》的孫悟空也是從身為仙人的須菩提祖師那裡，得到「孫」這個姓以及「孫悟空」這個法號，也許在未來的《火影忍者》世界裡，會出現乘在雲上的仙術也不一定。

▼六道仙人的靈魂如今徘徊何方？

「太極圖」符號、仙境與妙木山、仙術或是擁有許多類似觀點的兩個世界，我們想再來驗證「長生不老」這個關鍵字。「長生不老」的「不老」指的是不會老去，「長生」即為不會死去。

雖然也有類似的「不死之身」一詞，但這裡指的是不會因為生病或受傷死亡的意思。仙人是「長生不老」所以不會衰老也不會死亡，但我們並不清楚是否為「不死之身」。

還有，仙道也可以說是以「長生不老」為目標的修行。也有人說，前面所提的「煉丹術」之一，便是製作長生不老的靈藥。以結果來說，修成仙道，昇華仙人，即能長生不老。

因此，當現實世界的人昇華成仙時，就會「長生不老」，而成仙的方法又有好幾種。其中之一便是在眾人面前昇華成仙人的「羽化昇天」。

「羽化昇天」的仙人稱為「天仙」，以仙人身分居住於天上世界。

另外一種地位比「天仙」低的神仙稱為「地仙」，據說祂們不居住於天上，而是在地表上的高山等地方。

如果要以現實中的仙人系統進行分類的話，居住於妙木山的蛤蟆仙人，即為「地仙」。

關於蛤蟆仙人，從小櫻曾經說出**「深作大人不是已經死了嗎！」**（第48集第449話）這句話看來，深作因為受重傷而死亡，所以祂並非「不死之身」。但是，我們並不清楚祂是否為不會衰老而死的「長生不老」。

還有，大蛤蟆仙人每次叫來自來也或是鳴人時，都會重覆說**「我找你來是為了一件事……呃──你是誰啊？」**（第52集第489話）這句話，因此我們可以推測祂年事已高。

即使如此，我們仍然無法斷定仙人並非「不老」。有可能是因為昇華成「仙人」時，已屆高齡。

另外，我們也沒有掌握到能一口咬定仙人「長生」的情報，不過最後一個成為仙人的「屍解」方法，似乎是《火影忍者》世界中的仙人們是否「長生」的重要關鍵。

這裡提及的「屍解」即為得到仙術後的人，將自己的肉體消除掉，或是變成只有靈魂出竅的仙人，一般稱這種情況為「屍解仙」。

據說這個「屍解仙」比剛才提到的「地仙」地位更低，但是關於這個仙人分級的制度，也有保留肉體無法成仙一說，以及仙人「屍解」之後才能昇華成仙一說。到此，我們希望大家注意一個重點──那就是「死後的靈魂」成為仙人。

在《火影忍者》的世界中，有「穢土轉生」這種**「讓死者從極樂世界復活的禁忌通靈術」**（第14集第119話）。這個術式並非只是單純將死者召喚出來，還需要一定數量的個人情報物質（DNA）。而且，「**這個忍術為了要把死者的靈魂召喚到現世……」、「必須提供活人的身體來當作犧牲品」**，因此會受到周圍懸浮物包覆，並復原成**「靈魂在現世時的樣子」**（以上皆引用自第14集第119話）。

我們可以從這件事瞭解到，《火影忍者》世界中也有所謂「靈魂」的概念，但目前為止，故事並沒有描寫到死後的世界。

身為「十尾祭品之力」的六道仙人，據說**「在臨終前用最後的力量把十尾的查克拉分散成九個，並且散布到各地」**（第50集第467話）。

也就是說，擁有仙術的仙人也會面臨死亡。我們並不清楚《火影忍者》世界中死後靈魂的去向，但有「穢土轉生」這種術，也許六道仙人的靈魂正在某處徘徊吧。

根據我們目前為止的驗證，《火影忍者》世界裡的仙人如果是以現實中的仙人為範本，那麼故事很有可能以仙人是「長生不老」的前提為設定基礎。

直至今日，我們仍然無法否認，六道仙人是透過「屍解法」昇華成仙的仙人。

尾獸的完全體「十尾」，最初的起源到底從何而來？

▼尾獸的精神世界由龐大的查克拉與憎恨所構成

六道仙人是十尾的祭品之力，而斑曾經說過其查克拉「非常強大且邪惡」（第50集第467話）。

也許是他繼承了那股邪惡，只見蛤蟆寅曾說：「九尾的意志就是憎恨。」（第52集第490話）所謂的九尾之力是由「『九尾的查克拉』與『九尾的意志』這兩種東西構成的」（第52集第490話）。

接下來，我們將以擁有邪惡查克拉的十尾分散後形成的尾獸模樣或形式，以及各個尾獸與古典作品或傳說相似的「名字」為線索，探討其起源與故事核心。

首先，名為「守鶴」的一尾被封印於我愛羅體內。其模樣在我愛羅故事中，描繪到他尾獸化的模樣。一尾是全身覆蓋著乾燥砂塊，表面刻畫著彷彿龜裂痕跡的臉譜，擁有巨大尾巴的狸貓。

說：**「我只知道要為了我自己……而戰！」**（第15集第131話）的這一話

關鍵字「狸」是來自於「守鶴」這個名稱，我們可以從這裡看出一尾參考了日本古代童話故事。守鶴的模樣符合以從茶壺露出頭與四肢的狸貓為著名的「文福茶壺」。故事的開始是一名貧窮的男子救出被陷阱所困的狸貓，而這隻狸貓為了報恩，要男子將化身成茶壺的自己拿去賣掉換錢。但是，買下那個茶壺的和尚，為了煮沸開水而將壺放在火上燒。當然，承受不住高熱的狸貓有一半的身體恢復成原本的模樣，也就是說，變成只有頭與四肢從茶壺伸出來的狀態。

之後，狸貓成為當時驚奇屋招攬生意的當紅炸子雞，救了牠的男子也變得越來越富裕。據說這個故事的起源是來自於群馬縣茂林寺的傳說。如今的茂林寺仍然保留了稱為是狸貓化身成的茶壺，而經常使用該茶壺的，正是1300年代末期開始上任的住持「守鶴」。

▼嚴格來說，二尾「又旅」並非「貓妖」？

我們在第60集第572話時，得知被封印在雲忍者村的二位柚木斗裡的「二尾」名為「又旅」。在那之前皆以「貓又」稱之，恰如其名，二尾的外形是擁有兩隻尾巴的貓，對此飛段曾說：「貓妖啊」（第35集第313話）。

只不過，嚴格說起來「貓又」與「貓妖」是不一樣的生物。眾人耳熟能詳的活很久且擁有兩隻尾巴的貓稱為貓又，此一說是來自於江戶時代。

我們之後會進行詳細的驗證，不過從中國傳入的「妖狐」，傳說尾巴會隨著年齡增加，能力也會隨之提升，總結來說，貓又似乎混合了「九尾妖狐」的傳說。

順帶一提，也有人說在故事「文福茶壺」中登場的狸貓非常怕寂寞。恰好我愛羅也認為自己孤伶伶地一個人，如此的設定讓人覺得很合理。

事實上，在日本貓又的傳說是從鎌倉時代開始的。1330年時，吉田兼好所著《徒然草》裡也記載關於貓又一文「傳聞深山之中存在名為貓又之物，以食人為生」。貓又似乎是棲息於山林，會攻擊人類，並加以吃掉的生物，恐怕這個時候的「貓又」只是巨大的貓科野獸而已吧。

嚴格來說「貓妖」是指妖怪。將「擁有兩隻尾巴」的貓視為「貓又」的江戶時代，當時繪於謝蕪村的「蕪村妖怪繪卷」其中一幅「榊原家的貓妖」圖中，便清楚地畫出只有一隻尾巴的貓跳舞的模樣。

我們可以從以上得知，一尾是狸貓，二尾是貓又的設定，有相當明確的參考範本。

在第50集第467話，作者畫出全部九隻尾獸。三尾是烏龜、四尾是猴子、五尾是彷彿鹿般的四足動物，加上像海豚的頭部、六尾是宛如全身塗滿黏液的蛞蝓、七尾是看起來像獨角仙的昆蟲。另外，八尾是章魚的下半身配上半身是有四根獠牙的牛。

最後的九尾已經在故事中數次登場，擁有九根尾巴的狐狸，並擁有「妖狐」這個在現實世界中也耳熟能詳的妖怪名。

▼最強的尾獸？迫近「妖狐」九尾之謎

「妖狐」源自於中國古代。在中國「狐狸妖怪」一律統稱為「妖狐」。舉例來說，在1368年自1644年間，由中國明朝的許仲琳（作者、編者眾說紛紜）所著小說《封神演義》中登場的「狐狸妖怪」也被視為「妖狐」。而且，在這部《封神演義》中登場的「妖狐」還是「九尾妖狐」。

另外在日本平安時代末期，侍奉鳥羽上皇的美女「玉藻前」，據說正是「九尾妖狐」化身而成的。「玉藻前」倍受鳥羽上皇的寵愛，然而，鳥羽上皇會得病是因為「玉藻前」作怪造成，她甚至被討伐軍隊追趕至那須野（栃木縣那須郡附近）。

於是，「九尾妖狐」的「玉藻前」被討伐軍拿下，變成會散發毒氣的「殺生石」。那顆石頭直到如今，仍然保留在栃木縣那須湯本溫泉。

雖然現代科學尚無法說明「妖怪」所引發的現象，但是「九尾妖狐」在「妖狐」中被視為最高級的妖怪「完全體」。關於此事也眾說紛紜，據說活數百年之久的狐狸會化做妖怪，成妖之後，每隔五百年，能力與尾巴便會增加，花上四千年歲月即可修煉成「九尾」。

也就是說，同樣身為「妖狐」，能力會根據尾巴數量多寡而有所不同，**「尾巴越多越強大」**。在《火影忍者》中的尾獸似乎也有類似的特色。

在尾獸之間的對話中，我們可以看到「尾巴數量」代表力量強弱的言論。九尾對八尾說：**「就尾巴的數量來看，你是實力僅次於我的八尾吧？」**（第60集第567話）只不過，八尾回嘴：**「別自以為的用尾巴的數量來決定實力的強弱！你從以前就是這樣，所以一尾狸貓特別討厭你！」**（第60集第567話）所以也許尾獸的強弱，並非只能單純根據「尾巴越多越強大」來評斷。

然而，如果只限定於九尾的話，便有好幾點符合「尾巴越多越大」的規則。

鳴人在「終結之谷」與佐助對戰時，九尾的查克拉應該最多只能解放四根尾巴。在鳴人展現出我們先前驗證過的驚人恢復能力的同時，佐助也一臉驚訝地說：**「這紅色的查克拉到底是什麼？他哪來這麼強的力量？」**（第26集第228話）

實際上，針對鳴人釋放出四條尾巴的事情，自來也也曾經在「看到**他的九尾查克拉出現第四條尾巴的時候」**（第33集第291話）親身體會到瀕死經歷，而且這股力量強大到令鳴人自己也身負重傷。

另外，從「九尾的意志」奪走九尾查克拉的鳴人不同於以往，如今的他已經能控制好釋放出九條尾巴的查克拉了。

當鳴人一使用那個查克拉，大和忍不住驚嘆：**「好厲害……充滿了生命力……我的木遁居然會受到影響……」**（第54集第505話）力量甚至強大到能影響周遭環境。

更甚者，鳴人甚至還說出**「不是查克拉！我感覺到某種……蠢蠢欲動的惡意！」**（第54集第505話）這麼一句話，感應到隱藏於殺人蜂背上的「鮫肌」裡的干柿鬼鮫查克拉。

對此，鬼鮫說**「不可能！我的查克拉與『鮫肌』相同……不可能會被發現的！」**（第54集第505話）因此，我們可以得知鳴人不僅是查克拉增強，還獲得稱為第六感的感知能力。

在體能方面當然也獲得大幅度的提升，雷影抱著「想殺死你（鳴人）的想法進攻」，然而鳴人的行動卻迅速到令雷影讚嘆：**「你是第二個躲過我最快拳頭的人」**更令綱手聯想到**「簡直就像是『黃色閃光』」**（以上皆引用自第57集第544話）的第四代火影。

鳴人藉由尾巴增加使得九尾查克拉有所提升的情形，與現實世界裡流傳的「妖狐的尾巴數量越多力量越強」一說不謀而合。

根據民間傳說，「完全體」的妖狐是「九尾」，所以說不定《火影忍者》世界中的「九尾」也與其他尾獸不同，具備某種特別的「特質」也不一定。

▼透過六道仙人的「想像」力「創造」出來的尾獸

尾獸們是六道仙人將十尾查克拉分散後誕生的產物，是「擁有尾巴的魔獸」也是「非常大的查克拉團」（以上皆引用自第29集第256話）。

但是，為什麼尾獸們會呈現如此模樣呢？截至目前為止，作品中並未進行明確的說明。只不過，我們可以透過斑說明「伊邪那岐」術的情形，獲得線索。

關於六道仙人的「伊邪那岐」能力，斑說：「以掌管想像的精神能量為源頭的陰遁之力……運用這種力量從無之中創造容器。以掌管生命的身體能量為源頭的陽遁之力……運用這種力量把生命注入容器之中。尾獸也是其中一種……他用陰陽遁之力，從十尾的查克拉中製造出各種尾獸。把想像具體化為生命的術。」（第54集第510話）

六道仙人將想像之物化做有形，並賜予生物外形賦於其生命。而尾獸即是由這種能力所創造出來的。

尾獸們會具備各式各樣的外貌，也能從以下說明得知。

現實中的狸貓或貓等動物，任誰都能想像出來。正因為是由六道仙人的想像力所誕生，所以尾獸們會呈現出不同於現實生物的特殊模樣，這一點相當合情合理。

另外，從四尾曾說**「我是水濂洞的美猴王，而且是由六道仙人賜予孫之法號的仙猴王……孫悟空齊天大聖」**（第60集第568話），我們可以知道六道仙人也賦予了尾獸們名字。也許對尾獸而言，六道仙人有如父親般的存在也不一定。

尾獸被憎恨所囚禁的理由
與逼近十尾真面目

▼反應出乎人意料之外的四尾「孫悟空」

在四尾孫悟空將名字告訴鳴人的第60集第568話中，牠也說到「看來九喇嘛被祭品之力調教得很好」我們因此才知悉九尾名為「九喇嘛」。同一話中，也描寫到八尾對四尾怒吼「死猴子！快放開鳴人」等之類，尾獸之間的對話場景。

從八尾對九尾說：「九尾，你似乎把查克拉分給正在與另一個斑交戰的分身鳴人呢！」（第60集第568話）這句話，我們可以推敲出尾獸之間是舊識。截至目前為止，作品中畫到多次鳴人與九尾或是祭品之力與封印於自己體內的尾獸對話，但還是第一次出現尾獸之間的對話場景。

我們並不清楚在什麼條件下，尾獸之間才能進行對話，但是如同前面提到八尾知道九尾的行動，因此我們也許可以假設**即使有一定的距離，也能進行對話**。畢竟尾獸們是由完全體的十尾分散而來，搞不好具備所謂的心電感應能力。

只不過，在這裡值得注意的是十尾的查克拉**「太過強大且邪惡」**（第50集第467話）還有**「九尾的意志就是憎恨」**（第52集第490話），受到憎恨所囚禁的尾獸們居然會稀鬆平常地與鳴人進行對話，實在令人意外。

雖然我們早就知道與殺人蜂關係密切的八尾和鳴人站在同一陣線，但四尾也在感受到鳴人「想跟尾獸做朋友」的真心後，突然說出**「叫我孫就行了……」**（第60集第568話）要鳴人直接叫牠名字，展現出友好的態度。畢竟尾獸們原本就是由想發揚和平主義忍宗的六道仙人所出。雖然擁有強大的力量，其實也是具備常識，好溝通的生物。

同時，我們也可以透過九尾的回憶，窺見尾獸們對人類避之危恐不及的理由。

從宇智波一族的某個人曾說：「你們尾獸只能成為擁有瞳力之人的僕人」還有彌托說：「如果讓你發揮力量，就會招來憎恨」（以上皆引用自第60集第568話）等，我們可以推測出光是九尾擁有強大的力量，便足以被視為禁忌般的危險存在，甚至還被當成武器，遭人強硬地封印在人體內。

因此九尾才會說出：「不管說什麼……人類每次要說的話都是相同的！」（第60集第568話）如此仇視人類的言論。

▼無法體會愛情的「孤寂感」所產生的憎恨

無關乎本人意志，只因為擁有強大力量就被當成武器對待，從這方面來說，我愛羅與九尾是一樣的。

身為祭品之力的我愛羅，不僅受村人在背後辱罵：「怪物！去死吧！就是他……離他遠一點！笨蛋！別看他！滾開」（第16集第138話）等閒言閒語與歧視而煩惱，甚至還數次險遭到親生父親殺害。因為無法控制而想抹殺掉其存在這一點，似乎與九尾一直遭受封印的情況相同。

同樣身為祭品之力的鳴人也受到村民唾棄：**「啊！他在那裡！就是他……他不是沒有家人嗎？快消失吧！怪物！」**（第16集第138話）等等的排斥，境遇可說是與我愛羅非常雷同。另外，雖然他們兩人的共通點是母親皆已過世，而鳴人為了引人關注，故意在火影頭像上留下惡作劇塗鴉，但他不像我愛羅般對人類恨之入骨。

我愛羅在與這樣的鳴人對戰之中，因為擁有同樣煩惱的鳴人對自己溫柔地說：**「不知道為什麼……我非常瞭解你的心情」**（第16集第138話）深藏在他體內的愛與友情於是覺醒。

究竟是什麼原因，讓同樣境遇的兩人產生如此大的差異性。

雖然這個時候的鳴人還不知道，不過想必是他感受到未曾謀面卻仍然埋藏在他內心深處對母親的「愛」吧。

在之後見到九品時，鳴人彷彿是要再度證實這一點般，說出「我也知道在九尾之前，我的容器之中就已經先裝滿了愛情」（第53集第504話）這句話。

鳴人與我愛羅承受著同樣的孤獨與寂寞，也同樣因為強大的力量遭到迫害而煩惱不已，但兩人的不同在於，是否將其負面能量轉換成「憎恨」。也許正是經歷同樣遭遇的關係，相信「愛」的鳴人說出來的話才會深深地打動我愛羅的心吧。

這一點，想必擁有類似處境的九尾等尾獸也與他們兩人相同吧。正因為如此，不僅四尾，甚至連九尾也都願意傾聽鳴人說話。另外，與八尾建立起友好關係的殺人蜂也**「一直被村子裡的人們排斥……」**（第52集第493話），同樣懷抱著只有祭品之力才會有的煩惱。

也許尾獸們總是隻身對抗孤獨。

一直被封印在祭品之力體內，什麼都不能做，處於連談話對象都找不到的狀態，即使力量強大，但精神層面勢必承受著相當大的痛苦。如前面所述，我們並不確定尾獸之間是否能進行遠距離對話。如果不行的話，那在九尾跟鳴人對話之前，應該有十幾年都是孤伶伶一個人。孤獨的九尾，腦海中盡是一些遭到迫害的回憶。還有，尾獸是分散十尾查克拉的產物，也是由六道仙人創造而生。提起對牠們而言彷彿父親般的六道仙人的遺物，應該就只有「孫悟空」或是「九喇嘛」之類的名字，而非心靈上的寄託吧。

更何況，因為十尾是所謂的「完全體」，想當然尾獸們即為「不完全」的存在。而且，尾獸們又是為了「分散那股強大的邪惡查克拉」而生，那股孤獨與寂寞當然也會非常輕易地朝「憎恨」的負面情緒發展。

然而，身為尾獸父親的六道仙人，也許早知道「不完全」的尾獸們會受到孤獨與「強大的邪惡查克拉」影響，進而受到「憎恨之心」束縛。同時，也許他也知道尾獸們的「憎恨之情」能藉由殺人蜂或是鳴人分離出來……

「查克拉被抽出來的十尾本體遭到封印，被送到人類力量所不及的天上去，最後就變成月亮。」（第50集第467話）。

六道仙人會將十尾的本體製成「球狀」這種令人聯想到和平的圓形球體，也許他是想將此做為「沒有憎恨」的「單純查克拉」容器，而不是「強大的邪惡查克拉」。

「因為他們……
把我從那孤單的地獄之中解救出來，
並且承認我的存在……
是我的重要同伴……」

By 漩渦鳴人
（第16集第138話）

陸之卷
CHAPTER.6

永遠的對手
鳴人與佐助

——— 追溯漩渦與宇智波之間的因果關係 ———

與忍道背道而馳的兩人，等待於他們前方的命運為何？

鳴人與佐助——理念天差地遠的兩人各自堅信的忍道

▼鳴人與佐助——忍者們立志的「忍道」

忍者們各自擁有自己引以為目標的「忍道」。忍道並非透過指導習得，也沒有一定的規則，而是忍者的成長過程中，包含歷練與人生觀等，由自己發掘出來的信念。

鳴人是從第2集開始，卡卡西第七班進行波之國的任務時，對屬於自己的忍道產生自我意識。與再不斬的對決中，他對再不斬說的**「我們忍者只不過是工具」**（第4集第32話）這句話產生質疑。這就是一切的開端。聽到卡卡西回答木葉忍者村的忍者也不例外時，鳴人則回說：

「我不要！我不想這樣——」（第4集第33話）。

此時的鳴人雖然已經懷抱著成為火影的偉大夢想，但他尚未瞭解身為忍者以及自己該前進的路。他只是單純地沒辦法接受別人強加上主觀的忍道，所以才會說出**「我要走我自己的忍道」**（第4集第33話）吧。

鳴人是在「中忍選拔考試第一次測驗」的筆試中，找到了自己的忍道。當他被迫面臨賭上人生的第十道問題時，非常斬釘截鐵地說：**「我一直都是有話直說……這就是我的忍道！」**（第5集第43話）而這句話，便成為鳴人接下來堅信不移的忍道。

當然，除了鳴人之外，其他忍者也有屬於自己的忍道。非常崇拜鳴人的日向雛田說自己的忍道是：**「我……我一直……都是……有話直說……這也是我的忍道」**（第9集第79話）與鳴人一樣的口號。

在故事中也描寫到，無法使用忍術或是妖術，光憑體術進行勝負之爭的特例忍者・李洛克的忍道即為**「我想證明即使不會使用忍術或幻術……也能夠成為一個偉大的忍者！這就是我的目標！」**（第10集第84話）

還有，身為鳴人師父的自來也，在與大蛇丸重逢後，進行三忍間的攻防戰時說：**「忍者是指……能夠忍耐的人……」**（第19集第166話）這

句話在第42集第382話自來也臨終之際猶如走馬燈般浮過，可以說是自來也的忍道吧。

所謂的「忍道」可以說是等同於各種生存方式與信念。接下來，我們來看一下鳴人的宿敵·佐助的忍道吧。

佐助並不曾像鳴人或是自來也，親口說出自己的忍道。但是，在第49集第462話時，斑曾替他說出如此一番話：**「宇智波是命中註定要進行復仇的一族。佐助背負宇智波一族所有的憎恨，而他打算把這種憎恨的詛咒發洩在這個世界上。是最強的武器，也是好友……更是一股力量……那就是憎恨。這就是佐助的忍道！」**

當然，這並不是佐助本人說出來的臺詞，所以我們並不完全清楚他本身秉持的忍道為何，不過考慮到佐助將復仇對象從鼬轉向木葉忍者村，**「在復仇之間不斷穿梭」就是佐助的忍道**，這麼說也許並沒錯。

▼對未來與過去，抱持兩極化夢想的兩人

從《火影忍者》一開始連載時，便開宗明義地指出鳴人想「**成為火影**」的目標。這句話在第1集第1話即早早揭露，在那之後，也從鳴人的口中說出無數次。第1集的鳴人，只是忍者學校的學生，而且還是連變身術都沒辦法練好的吊車尾忍者。因此，聽到鳴人的夢想時，伊魯卡也難掩驚訝之情。

但是，從那一天起，鳴人「想當上火影」的夢想絲毫無所動搖，在第54集第505話時，他曾經說出**「我的夢想是繼承火影的名號！並且超越以前的任何一任火影！」**這麼一段話，顯示他的目標從來沒有變過。

甚至，鳴人會參與**「奪回佐助」**行動，也有另一個很重要的目的。

那就是他對小櫻說：**「我一定會把佐助帶回來的！這就是我和妳之間一生一世的約定！」**（第21集第183話）訂下了如此約定。結果，鳴人並未完成將自願投靠大蛇丸的佐助搶回來的約定，但正如第183話的標題「一生一世的約定」般，鳴人的目的自始自終都是帶回佐助。在第50集第470話**「即使沒有我們之間的約定……也沒有關係。是我自己想要救佐助**

203

的。」不僅是為了小櫻，搶回佐助的行動，被鳴人視為自己該達成的目標之一。

藉由不斷的修行累積實力，如今站在守護村子立場的鳴人，肩膀上背負著相當沉重的責任，但是他卻向潛伏在自己體內的九尾宣誓：「我會想辦法拯救佐助，也會想辦法讓戰爭結束！」（第57集第538話）。

另一方面，佐助則說過：**「我有我的野心！我要重振家族以及……殺掉某個男人！」**（第1集第4話）還信誓旦旦地說：**「哥哥……為了殺掉你……無論身處在什麼樣的黑暗之中，我都會繼續前進！無論發生什麼事，我都要得到力量！」**（第25集第225話）一心一意只想打倒鼬。

正因為如此，佐助才會為了壯大自己的力量脫離木葉忍者村；才會為了增強自己的實力自願選擇去到大蛇丸身邊。在那之後，佐助成功地獲得大蛇丸的力量，在第43集第394話中，終於成就自己長年以來「打倒鼬」的心願。

達成目的之後，照理來說佐助的行動算是暫時告一段落，然而過沒多久，他就從面具男·鳶的口中得知「宇智波一族的真相」。於是，佐助的心中燃起了新的目的——「毀滅木葉忍者村」（第43集第402話），想要對折磨鼬的木葉忍者村的人，進行全面的復仇。

相較於鳴人對未來抱持希望的心態，佐助則認為「我的夢想並不在未來之中……我的夢想只存在於……過去而已！」（第25集第219話）一味地糾結於過去。卡卡西擔憂無視未來，受到過去惡夢糾纏的佐助，於是開導他：「我和你都已經找到了自己最珍惜的夥伴了」、「這股力量不應該用來攻擊自己的夥伴，也不應該用來報仇」（第20集第177話）、「佐助……在你心中的，應該不是只有你的族人，應該不是只有憎恨，你再次……仔細看看自己的心靈深處吧」、「其實你應該早就知道了」（第52集第484話）。

許是同樣擁有寫輪眼的卡卡西，才能看到佐助內心深處的真正心聲。

在第52集中，從卡卡西發動寫輪眼的瞳孔特寫所看出去的視野，也

鳴人與佐助
背負的使命

▼ 自來也所託付的「預言之子」角色

在作品地位中相當重要的鳴人，立場到底如何？引導出答案的關鍵，來自於自來也年輕時曾誤闖妙木山的遭遇。我們整理歸納一下，在第41集第376話中，自來也說大蛤蟆仙人曾經宣告的「預言之子！」未來預言吧。

自來也的徒弟會替忍者的世界帶來重大變革。預言內容即為，變革會走向安定或是毀滅，一切端看自來也這個**引導變革者的角色，他總有一天會被迫面臨做下重大的抉擇。**

自來也的徒弟，也包括鳴人的父親·第四代火影波風湊。湊在過去與九尾戰鬥時，將九尾封印於鳴人體內，守護了木葉忍者村，因此正如

第41集第379話中所述：「雖然時間很短暫……但我曾經相信那個人就是你」自來也原本以為「預言之子」是湊。

但是，與培因一戰臨死之際，他改口為「絕不輕言放棄……這才是我該做的真正的『選擇』！鳴人……『預言之子』絕對就是你……剩下的事情就交給你了！」（第42集第382話）。

另外，當木葉忍者村遇上九尾事件時，湊下定決心將九尾封印於自己兒子的體內。他否定了修行時期，「自來也老師曾經提過世界的變革」（第53集第503話）。自來也曾說自己是預言之子的話，並認定鳴人才是所謂的預言之子。預見剛出生的鳴人為預言之子的湊，選擇將九尾封印於他體內。同時，湊以自己的性命做為交換且堅信「他（鳴人）會以祭品之力的身分來創造未來，不知道為什麼……我相信他做得到！相信他吧！他可是我們的兒子啊！」（第53集第503話）施展出封印九尾的「屍鬼封盡」。

在那之後，一切正如湊所預料，斑捲土重來，爆發第四次忍界大戰。

我們又可以從鳴人本人說：「**我的師父曾經說過爸爸是預言之子……也就是救世主**」（第57集第544話）的這句話得知，他完全沒自覺自己是「預言之子」一事。然而，當鳴人見到母親，得知自己的出生，還有父親將九尾封印於自己體內時，有感而發地說：「**他（爸爸）給了我……許多東西──讓我相信自己做得到！他還把救世主這個頭銜也託付給我了**」（第57集第544話），於是理解了父親與自來也託付給自己的使命。

而鳴人在妙木山時，也得到過大蛤蟆仙人的預言啟示。其中一則為「**你會跟眼睛裡寄宿著力量的少年戰鬥**」（第52集第489話）但是，大蛤蟆仙人並沒明說這場戰鬥背後代表的深意。因為，鳴人早就已經看出他與佐助對決的結果。「**只要我跟你戰鬥……兩個人都會死**」（第52集第486話），也就是預測到鳴人本身的死亡預言。

據說大蛤蟆仙人的預言從來沒有失靈過。這則預言的結果，以及替忍者世界帶來變革的預言之子的未來，實在令人捨不得移開視線。

▼佐助在許多情況下被視為「替代品」？

相較於鳴人被湊與自來也託付為「預言之子」的境遇，佐助的人生卻時常成為別人懷抱某種企圖的狙擊目標。

大蛇丸在佐助年幼時，便看中他擁有寫輪眼的眼睛，對他說：「我還是……想要得到你……」（第6集第49話）並施下咒印。

大蛇丸能施展「不屍轉生」，將自己的精神意志注入他人身體，藉以保有永恆不朽的肉身。然而，肉體終究只是容器，每隔三年就會瀕臨極限一次，他又得再挑選下一個寄宿的身體，將自己的精神意志灌注進去。於是，他看中的轉生用的替代身體就是佐助。對大蛇丸而言，佐助只是個擁有更強能力的替代品而已。

從結果看來，轉生儀式失敗時佐助說：「**我把他（大蛇丸）的一切都奪走了**」（第38集第346話）變成佐助吸收大蛇丸的局勢。

然而，將佐助的身體視為「替代品」的不只大蛇丸而已。雖然佐助在忍者學校時被描述成瞧不起別人的優等生，但事實上他對於完美到無懈可擊的哥哥，抱持著自卑感。

有一個在宇智波一族中表現相當優異的哥哥，這樣的佐助總是無法引起父親的注意，無論如何努力，父親也不會瞧上他一眼。在內心喊著：**「爸爸……我……我希望你能說……真不愧是我的兒子」**（第25集第221話）的佐助，當時的想法還是個可愛的孩子。為了讓父親認同自己，也許他追尋的並不是哥哥，而是「自我」吧。

與父親一同修行時，光憑父親低喃**「看來……你還是沒辦法像鼬一樣立刻學起來」**這麼一句話，即使豁出性命他也在一星期內學會新的技巧。於是**「你做得很好。你要繼續磨練，讓自己不會愧於面對你背上的家紋，並且讓自己翱翔。」**（以上皆引用自第25集第223話）如此這般，第一次得到父親的認同。話雖如此，當時的時空背景是父親與哥哥之間的關係嚴重惡化，年幼的佐助深深感覺到父親只是因為放棄了哥哥，將注意力移到自己身上罷了。

「我在爸爸的眼中……是不是只是個代替哥哥的人罷了」（第25集第224話）從他對母親吐露內心話的場景中，我們可以知道「只能淪為哥哥代替品的自己」以及「總是被拿來跟哥哥比較」，令年幼的佐助感到相當煩惱。

因為哥哥‧鼬將全族之人殲滅的行為，佐助終於從哥哥替代品的身分解脫，然而，佐助身為替代品的人生卻尚未結束。除了幼年時期被大蛇丸覬覦之外，還有鼬對上佐助的戰鬥。萬花筒寫輪眼是以具備超高攻擊性為傲的血繼限界，但也包括使用過度便會導致失明的風險。而避免失明的方法便是移植近親的眼睛。

鼬與佐助對決時，曾經說：**「佐助！對我來說，你就是我全新的光明！你就是我的備用眼睛！」**（第42集第386話）非常明確地宣告佐助的身體是自己的替代品，揭露了宇智波一族的兄弟從以前就是互補替代關係的鼬，甚至到臨死之際，都還使忍術想獲得佐助的寫輪眼。

雖然佐助從鳶那裡聽到真相，之後又得知鼬是為了守護自己才當間諜，然而鼬臨死之前還是喃喃著：**「那是我的眼睛……我的……」**（第

43集第393話）如此執著於佐助眼睛的模樣，還是難以讓佐助擺脫「替代品」的形象。

擁有力量強大的血繼限界‧寫輪眼的佐助，不僅是敵人，甚至連自己人都覬覦著他的身軀。更甚者，連將鼬隱瞞的真相告訴佐助的曉成員‧鳶，也將佐助的寫輪眼視為替代品。

鳶是在鼬死亡之後才接近佐助，他告訴佐助「宇智波一族的真相」，又數度接觸佐助提供許多情報，乍見之下不禁令人誤以為他站在佐助的這一邊。

自稱為斑的鳶是「曉」的創立者，並以「月眼計畫」為最終目的，還說出：**「我要對存在於地上的所有人施展幻術！我要用幻術控制住所有的人類，並且統一世界！」**（第50集第467話）如此野心勃勃的宣言。

面對我愛羅質問：**「你為什麼想要馴服佐助？」**鳶回答：**「能夠連『須佐能乎』都開眼的寫輪眼是很少見的……我想把好的眼睛留下來」**（第50集第467話）。誠如我們能從這句話瞭解到的，佐助的父親、大蛇丸，還有對鼬以及鳶而言，佐助都只是個強大的替代品而已。

對於出生以來時時刻刻都是別人的替代品，過著孤獨人生的佐助而言，會面對面認同自己的人，恐怕唯獨鳴人吧。即使他處處表現出強烈的復仇心，鳴人仍然只會用**「因為我們是朋友！」**（第52集第486話）這麼一句話，無條件地想拯救佐助。

理所當然，身為九尾祭品之力的鳴人也曾數度遭到覬覦，然而當斑宣布第四次忍界大戰開戰時，如同伊魯卡所說：**「這場戰爭……就是為了保護你的戰爭」**（第57集第535話）有許多同伴願意站出來保護鳴人。

雖然身為祭品之力的鳴人與替代品的佐助立場相同，但是在沒有家人陪伴的成長過程中，鳴人知道自己是被愛著的，相反地，曾經有過家人卻皆遭到殺害，在感受到鼬對自己的手足之情的同時也點燃內心復仇欲望的佐助，他們兩個人在故事中可以說是完全兩極化的存在。

戰鬥是無可避免的宿命嗎？代代傳承的因果關係

▼從六道仙人開始的因果關係物語

鳴人與佐助的祖先以及起源，分成好幾集進行片段說明。首先來整理一下內容，第17集第145話曾描寫到佐助的過去；第25集第220話至225話從鼬與佐助的過去，交代了宇智波一族滅亡的經過；鼬在第43集第400話說出真相；六道仙人與兩位兒子的部分則是在第49集第462話；第53集第500話揭開鳴人身世，最後在第57集第544話回憶起鳴人父母間的對話。在這些內容裡，似乎隱藏著鳴人與佐助將彼此視為競爭對手，處於對峙狀態的謎底。

想解開這個謎底，就得追溯到被視為神話的六道仙人時代。根據第49集第462話所描述，將和平的概念導入兵荒馬亂的世界的六道仙人，決定將自己創立的忍宗力量與意志，託付給兒子。據說**哥哥繼承了仙人的**

眼睛、查克拉的力量以及精神能量，而弟弟則繼承了仙人的肉體、生命力以及身體能量。

之後，雖然擁有超能力的兄弟檔皆認為和平是必要的，然而「哥哥領悟到和平需要力量，弟弟則是領悟到愛」，聽到此結論的六道仙人，將弟弟選為繼承人之後便駕鶴西歸。沒當上繼承人的哥哥對弟弟懷抱著恨意，挑起紛爭。於是，這場戰爭傳承給後代的子子孫孫，哥哥的子孫為背負著憎恨過往歷史的「宇智波」，弟弟的子孫則是繼承了火之意志的「千手」。

因此，宇智波一族歷史起源於「憎恨」，卡卡西曾說過「憎恨……持續累積憎恨，讓佐助變成現在這個樣子」（第52集第485話）這麼一句話，對發誓要向木葉忍者村復仇的佐助，抱持悲觀的命運。

另一方面，鳶在第49集第462話中，說鳴人是擁有千手的火之意志之人。**「千手與宇智波＝火之意志與憎恨」**間永無止盡的戰爭，傳承給後世的子子孫孫，現在又傳到鳴人與佐助這兩人身上了。

▼千手與宇智波的殊死鬥「終結之谷」引導的宿命

從歷史的角度看來，宇智波一族有兩次重要的轉換期。第一次是與初代火影戰鬥，第二次則是鼬的反叛。首先我們來回顧一下，被稱為「憎恨的連鎖」的宇智波家族歷史。

千手與宇智波之間會產生明確的仇恨關係，其契機為當上初代火影的千手柱間與宇智波斑之間的戰爭。實力相當的兩人，發生過無數次的戰爭，形成**「只要千手有所行動，宇智波就跟著行動」**（第43集第399話）的局面。令如此水火不容的狀況浮上檯面，則是在競爭初代火影之位時造成的。由當時在這場戰爭中，獲勝的千手柱間當上火影並手握領導權。

對宇智波一族的衰敗感到心灰意冷的斑，離開了村子，成為滿懷恨意的復仇者，在「終結之谷」與千手柱間展開殊死戰。然而，因為斑的戰敗，導致木葉忍者村檯面上的領導權完全落入千手之手，宇智波則是被隔離在村子偏遠之處。

「終結之谷」，是創立木葉忍者村的兩位男人進行決戰的命運場地（第26集第234話）。站在千手的立場，那裡可以說是身為火影的他替村子開創繁榮歷史的開端，但從宇智波的立場來說，那裡只不過是讓他憎恨千手的開端之處。

另外，「終結之谷」也是鳴人與離開木葉忍者村的佐助交戰之處。

鳴人在佐助的面前倒下，於是卡卡西在救起這樣的鳴人後，將這段歷史與他們兩個人做結合，說出：**「好像就是在看著一場……會永遠進行下去的戰鬥……就像是創造了木葉忍者村的……這兩個人（千手柱間與斑）的命運……鳴人和佐助……只要他們還活著」**（第26集第234話）這麼一段話。

無論時代如何變遷，這場戰爭只會永無止盡地延續下去。正如同千手一族與宇智波一族之間的永遠沒完沒了的因果關係，鳴人與佐助之間的戰爭也還不見終點。這似乎證明了，他們兩個人免不了決一死戰的宿命。

▼封印尾獸們的是「漩渦一族」嗎？

思考祭品之力與尾獸之間的關係時，不禁令人在意起鳴人的母親‧九品的故鄉「渦之國」。**渦潮忍者村的人們似乎「擅長封印術」**，然而這個國家已經不存在了，「大家都害怕他們的封印術能力……所以後來就被盯上，並且被消滅了」（以上皆引用自第53集第500話）甚至描寫到，倖存者無不隱姓埋名，分散於各地生活。雖然九品擁有足以壓制九尾的強大查克拉，但是這個渦之國出身，「封印能力」優秀的一族到底怎麼了？

尾獸原本僅有一隻「十尾」，由六道仙人親自擔任祭品之力將其封印。但是，根據斑所言，六道仙人是在臨死前將十尾的查克拉分散成九個，並且散布到各地（第50集第467話）。在那之後，初代火影收集了一些（尾獸），在爆發忍界大戰的時候，將其分配給其他國家，藉此來實行條約或協定，保持實力的平衡（第44集第404話）。

如果推敲九品說過的「教湊……也就是你父親各種封印術的人就是我」（第53集第500話）這一句話，我們可以瞭解到唯有漩渦一族知道如

何將尾獸封印在祭品之力內的祕術，其他國的人無從得知。也許正是散布於各地的漩渦一族，將六道仙人分散出來的尾獸封印於祭品之力體內的吧？

還有，創建木葉忍者村的千手一族與渦之國（渦潮忍者村）是擁有遠親關係的忍者同伴，九品前一任的九尾祭品之力漩渦彌托，還是初代火影的妻子。不禁令人聯想到，初代火影能將尾獸分配至其他國家，應該也與漩渦一族脫離不了干係吧。

不過，既然他們是唯一擁有封印術的族人，就算火之國裡有貪圖這份力量，想用來為非作歹的人也不足為奇。若再假設為非作歹的面具男，就是擁有寫輪眼的斑的話……也許他使用了萬花筒寫輪眼將祭品之力連同尾獸一起控制，然後奪取能力，並毀滅了漩渦一族吧。

佐助能夠操控鳴人？九尾的弱點──「寫輪眼」

▼能馴服九尾的寫輪眼以及之間的關係

鳴人體內的尾獸．九尾一失控便不受任何人掌握，因此為人所畏懼。從第1集開始，作品也不斷描寫到身為祭品之力的鳴人難以控制這股力量。

然而，第34集第309話中，擁有寫輪眼的佐助成功地以左手抑制住九尾。無視於難掩驚訝的鳴人，九尾萬分戒備地對佐助說：**「那可怕的寫輪眼……也就是受詛咒的血統之力嗎？」**、**「沒想到你居然能壓制我的力量」**（第34集第309話）這是**截至目前為止，被塑造成彷彿天下無敵的九尾初次露出弱點的瞬間。**

寫輪眼與九尾之間的關係，記載於宇智波一族中僅有繼承寫輪眼的

人才能解讀的石碑上。鼬過去曾告訴佐助：「南賀神社本堂……從右邊最裡面的位置數過來的第七張榻榻米下面……有我們一族的祕密集會所。裡面記載著宇智波一族的瞳術原本是為了什麼而存在的……以及一族真正的祕密。」（第25集第225話）其中之一的內容即為「萬花筒寫輪眼總有一天會失去光明」、「失明……這就是為了獲得控制九尾的力量，必須付出的代價啊」（第42集第385話）。而失明的萬花筒寫輪眼能藉由移植近親的寫輪眼，獲得不會失去光明的「永遠的萬花筒寫輪眼」。也就是說，寫輪眼的繼承人在失明又移植新的寫輪眼後，能憑藉自己的意志操控九尾。

▼鳴人終究會受到獲得鼬眼眼睛的佐助操控嗎？

在六道仙人的傳說中提到，宇智波一族繼承了「強大的查克拉」。那股力量隱藏著連所向無敵的九尾都認為是**「比我還可怕的查克拉」**（第34集第309話），甚至還能控制九尾行動的強大威力。

被仇恨蒙蔽雙眼，過度使用寫輪眼的佐助，在第52集第484話提到他視線開始退化。佐助的視線因為使用「須佐能乎」的關係，產生視力模

糊的症狀。然而，受到對木葉忍者村的復仇之心囚禁住的佐助，毫不遲疑地告訴面具男・鳶「我要鼬的眼睛」、「立刻幫我移植吧」（第52集第487話），堅定地說出他要得到永遠不會失去光明的萬花筒寫輪眼的決心。

因此，佐助的寫輪眼獲得了永久的力量，如果萬花筒寫輪眼能操控九尾的話，我們也不能排除鳴人最終會遭到佐助操控的可能性。

在第43集第399話中，首次描述到斑操控九尾的情景。想守護宇智波一族的斑，在終結之谷挑起與初代火影・千手柱間之間的對決，而在那場對決中斑透過寫輪眼操控了九尾。

更甚者，他還想成為十尾的祭品之一，並以把自己的眼睛投影在月亮上的大幻術……的無限月讀為目標（第50集第467話）。換句話說，別說是九尾，他甚至能控制結合全部尾獸的完全體・十尾吧。

但是，九尾卻對佐助留下一句意味深長的話語：「千萬別……殺了……鳴人……不然……你會……後悔的……」（第34集第309話）九尾

並沒有說出殺掉鳴人會發生什麼事情，但我們可以看到作品中描繪出佐助的寫輪眼特寫，或許佐助透過那雙寫輪眼看見了什麼也不一定。

而這個答案的關鍵，似乎就在第52集第486話，鳴人與佐助之間的戰鬥。在以螺旋丸與千鳥互相交手後，**「你也看出來了吧？只要我跟你戰鬥……兩個人都會死」**從鳴人口中吐出這麼一句話。

雖然我們在第五章已經驗證過了，但揭開這句話裡隱藏的真相之日，即為兩人之間的因果關係畫下終止符的那一天吧。

從過去的對決之中考證到的最終決戰為？

▼「螺旋丸v.s千鳥」正是兩人的戰鬥

鳴人與佐助的最終決戰到底會是什麼樣的景象呢？我們一邊回顧兩人過去的纏鬥，一邊考察未來發展吧。作品中，經常可以看到鳴人與佐助全力以赴時，使用「螺旋丸」v.s「千鳥」的戰鬥組合。

兩人的第一次對戰在第20集第175話。正如同「鳴人v.s佐助！」的標題般，這次是他們彼此認真較勁，而非忍者學校的課程或是修行的一環。

一直以來程度遠遠不如自己的鳴人，成功地使出通靈之術等，實力展現出長足的進步，令佐助倍感威脅。

在醫院的屋頂上，以螺旋丸和千鳥互相較勁的兩人，因為卡卡西出面阻止而沒有分出勝負。然而，在佐助確認彼此釋放的忍術造成的影響後，非常驚訝於鳴人的**螺旋丸擁有更勝千鳥的強大威力**，因此這場對決也許可以說是由鳴人獲勝吧。

接下來，兩人面對面的對決發生在第25集第218話。為了奪回打算去投靠大蛇丸的佐助，鳴人在「終結之谷」與佐助對峙。當時佐助故意告訴鳴人：**「對了⋯⋯當時因為有人搗亂才沒打完」**（第25集第219話）在醫院屋頂上的對決未果，煽動原本打算透過理性對話將自己帶回村子的鳴人的戰鬥欲望。

這次在「終結之谷」的一戰也是「螺旋丸v.s千鳥」的組合。佐助在這場戰鬥中有著極大優勢，然而戰況在鳴人發動九尾的查克拉時扭轉，接著佐助也因為外觀的改變，使得咒印的變化狀態更進一步。擔憂兩人對決的卡卡西趕來時勝負已經揭曉，鳴人失去意識，佐助則是不見蹤影，因此，由佐助獲得勝利。

話雖如此，但這個時期的佐助心中的憎恨是瞄準「殺光族人的鼬」，因此並非抱持著赤裸裸的憎恨與鳴人面對面一戰。面對比自己先倒下的鳴人，佐助並沒有給予他致命的一擊便離開了。

第三次的對決發生在第52集第485話，在佐助從斑的口中得知宇智波一族滅亡的真相之後，佐助認為「鼬犧牲性命，卻換來他們（木葉忍者村的人）的歡笑！所有人什麼都不知道，而是一起嘻皮笑臉」（第52集第484話）並對木葉忍者村感到憎恨。第二次決鬥時，鳴人曾對佐助說：「和你在一起的時候，我也想過……」、「兄弟……大概就像是這個樣子吧」（第26集第229話）這樣的話，所以當時看得出來他對決鬥抱持些微躊躇不前的態度，然而在第三次對決時，他卻說：「之前我也說過……沒有父母親與兄弟的你，根本就不了解我……毫無關係的人給我閉嘴！」（第52集第485話）毫不掩飾敵意。而且，這個時候的決鬥方式又是「螺旋丸 v.s 千鳥」的一擊定輸贏的組合。

這一場拳頭對拳頭的對決不同於以往，也包括解讀對方內心的意思，因此以雙方平手的方式收場。在鳴人解讀佐助內心後的回答是「我要跟──佐助戰鬥」（第52集第486話），堅定地展現戰鬥意志。

鳴人與佐助過去經歷過三次面對面的對決，攻擊模式都是「螺旋丸v.s千鳥」。如果兩人都還在未習得特別招式的少年時期就算了，如今的鳴人與佐助應該都能完美使用忍者的高難度忍術才對。即便如此，**卻依然執著於「螺旋丸v.s千鳥」的戰鬥模式，其中似乎隱藏某種天大的意義？**「螺旋丸v.s千鳥」的組合到底有多麼重要，從第一次、第二次、第三次對決中，兩人互相使出術式，拳頭對上拳頭瞬間的跨頁畫面，也不難看出來。

▼查克拉的性質所述說的兩人契合度

接下來，我們從鳴人與佐助的查克拉，來看一下兩人之間的關係吧。

火、風、水、雷、土五種查克拉性質中，**佐助擁有火與雷的性質**，**鳴人則是風的性質**。從「五大性質變化」的優劣關係看來，大和跟鳴人說過如此狀況：**「鳴人，你的風遁之術有可能會輸給佐助的火遁之術，只有水遁之術才有可能戰勝火遁之術」、「你用同等級的風遁之術去對抗佐助的火遁之術時，會讓他的火遁之術變得更強」**（第37集第333話）指出佐助在查克拉性質上占有優勢。

227

然而，另一方面也代表「『風』確實弱於『火』，但是卻比『雷』還要強。也就是說你的新術，會對佐助的雷遁之術……也就是『千鳥』占有優勢」。從大和那裡得知其中關聯性的鳴人，並沒有因為「風」強過「雷」而感到開心，反而說出：「能讓『火』的力量變得更強的東西，就只有『風』的力量」（第37集第333話）這句話。如果面對面決鬥的話，自己的「火」性質非常有可能會輸，然而鳴人卻因為此性質與佐助的有直接關聯而開心不已。就像是從前的鳴人跟佐助比劃後，仍然相信兩個人會一起完成任務時所說的臺詞。如果兩個人能再度並肩作戰，必能發揮超越兩倍的力量以風助長火焰氣勢，所到之處必定所向披靡。這正是對於過去不會悲觀以對，總是能積極面對未來的鳴人吧。也許，這正是對於過去不會悲觀以對，總是能積極面對未來的鳴人思考模式。

▼ 鳴人與佐助之間的決戰結果存在著……

鳴人曾被大蛤蟆仙人預言是「替世界帶來變革之人」。這個變革是指能改變起源於六道仙人時代，延續到歷代子子孫孫的戰爭結果，並且能建構出不受憎恨支配的忍者世界嗎？

面對佐助詢問**「為什麼要對我這麼執著」**，鳴人只回答說：「因為我們是朋友」（以上皆引用自第52集第486話）。對鳴人而言，將佐助帶回去是他從下忍時代即決定的忍道之一。鳴人看著佐助的背影到底是在追尋什麼呢？而奪回佐助的先決條件，就是將佐助從「束縛宇智波一族的憎恨」中解放出來。也許就是這個「從憎恨中解放出來」的舉動，才能將歷代以來子孫之間的纏鬥畫下終止符，替世界帶來變革吧？最終決戰之後，在從「憎恨」獲得解放的世界中，佐助回顧過去與鳴人之間的紛爭，也許會這麼說也不一定……

「那並不是沒有意義的事，
對我來說，
你已經變成……
我最好的朋友了。」

By 宇智波佐助
（第25集第225話）

柒之卷
CHAPTER.7
解讀
最後一道暗號
── 預測無人能解的伏筆 ──

誰是鳴人將會遭遇的最後大魔王？

無法透過穢土轉生復活的男人
——驗證自來也生還之說！

▼從「穢土轉生」及「外道輪迴天生」考察自來也生還的可能性

為了逼近與過去的徒弟擁有同樣輪迴眼的培因之謎，隻身潛入雨忍者村的自來也，在與培因等人的戰鬥中失去性命。當第四次忍界大戰爆發時，已死亡的優秀忍者們，透過兜的穢土轉生再度登場。大家原本認為，三忍之一的自來也當然也會因此復活，並且與鳴人來一場師徒對決，不料施術者·兜卻說：「自來也的屍體在水壓異常強勁，且無法進入的深海之中。」（第55集第520話）。

兜曾說：「首先必須得到想要復活的人類的一部分身體……也就是一定量的肉體。個人情報物質（DNA）就是身體的一部分，沒有拿到這種東西的話，無法進行穢土轉生」（第55集第520話），這麼看來，他的確沒辦法喚醒無法回收屍體的自來也。

但是，有一件事情相當令人在意。那就是自來也與培因交戰時，他的左手遭到對方砍斷。而作品中並沒有交代自來也左手的下落，但如果就在他們戰鬥的地方附近，那麼曾誇獎過穢土轉生之術是「忍者世界裡最強大的術」與「留在世界上的最佳遺產」（第55集第520話）且引以為傲的兜，應該不會放過這個大好機會才是。

如果說，自來也並非「找不到屍體」，其實是「還沒死亡」，當然也無法使用穢土轉生吧？

卡卡西或深作等，死在培因手下的人們，都經由長門的「外道輪迴天生」而復活。雖然我們可以從作品中長門說的「如果是要救我來到木葉忍者村之後殺死的人，那還來得及」的這句臺詞，我們可以看出這個術有時間上的限制，但正如小南所說：「長門的瞳力就是能夠使用執掌生死之術」（以上皆引用自第48集第449話），身為師父的自來也還是有復活的可能性。

繼承而來的忍術！鳴人也能施行封印之術？

▼與自來也同屬於劣等生，繼承漩渦一族血緣的鳴人

身為故事主角的鳴人，因為學習力差又笨手笨腳而受到關注，總是被拿來與同班的佐助做比較的他，吊車尾的形象令人印象深刻。事實上，連忍者學校的畢業考試，他也歷經三次的失敗。

鳴人的師父‧自來也是如今人們口中的「傳說中的三忍」之一，其實他也曾經被當時的師父‧第三代火影訓斥：**「你就不能學學大蛇丸嗎？」**（第16集第139話）。

而這樣的自來也數次感受到鳴人與過去的自己有所重疊。實際上，他們兩人的確擁有許多共通點，告訴鳴人**「我又沒叫你要學會使用幻術，你本來就不是那種擅長幻術的忍者」**（第29集第259話）的自來也，

在漫畫中有一幕場景是他對深作說：「我不會用幻術」（第41集第378話）。

但是，自來也能以「封印術！封火法印！」（第17集第148話）封印天照的黑色火焰，還能用「五行解印」（第11集第91話）解除大蛇丸施在鳴人身上的五行封印，相當擅長被視為高等忍術的封印術。

綱手甚至說鳴人「個性與使用的忍術，就和漩渦九品一樣」（第40集第367話），認為鳴人的忍術與他的母親‧九品極為相似。說到九品這個人，她身上流著以「擅長使用封印術的族人」（第53集第500）為著名的「漩渦一族」血統，在能力變弱前，也擔任鳴人上一任的九尾祭品之力。

鳴人的學習過程與身為劣等生的問題兒童‧自來也非常相似，再加上母親九品來自於漩渦一族，也許他總有一天終會學成封印術。

235

九尾封印已被解開的如今，新浮出的「忠告」之謎

▼身為祭品之力的鳴人之死，會對九尾「九喇嘛」造成影響？

目前還留有許多關於尾獸的謎團。其中最令人在意的謎，即為九尾所說的「千萬別……殺了……鳴人……不然……你會後悔的……」（第34集第309話）這句忠告。

九尾在鳴人與佐助決鬥時，主動對鳴人說：「嘻嘻……鳴人，這是個好機會」（第34集第308話）然後，九尾在受封印之處……想來應該是鳴人的精神世界裡，以類似「通靈之術」的方式，將鳴人召喚過來，開始對話。九尾詢問鳴人：「你想殺了誰啊？」（第34集第308話）

當時的鳴人正陷入與佐助間的苦戰，九尾也提出「完全解開封印吧！這樣我就能把所有的力量託付給你」（第34集第308話）如此的交

易。然而，卻遭到突然出現的佐助阻止，九尾彷彿泡沫般被消滅。

如前面所述，九尾最後留下的話到底有何意義呢？

假設身為祭品之力的鳴人死亡的話，九尾的力量應該會獲得釋放才對。再加上，九尾對鳴人提出的交易，也是希望鳴人將自己從封印中解放。

照理來說，九尾應該期盼著鳴人的死亡，沒理由對佐助發出忠告。

換句話說，會因為鳴人的死而感到「後悔」的不只是人類，也有可能包括九尾本身。

恐怕是尾獸藉由祭品之力的死亡而獲得釋放，與透過祭品之力本身的意志獲得釋放，狀況會有所不同吧？結果到底會如何呢？

237

推動『月眼計畫』的「鳶」是「十尾」的可能性

▼前水影？宇智波斑？摘掉面具的「鳶」真面目是？

說出「牠就是『三尾』嗎？好像很厲害……地達羅前輩，這裡就交給你啦」（第35集第317話）這種話的，是在「曉」的成員中算是相當罕見的類型——一個性輕浮的鳶，也是個謎團重重的人物。

如先前所述，他明明是剛加入「曉」的新人，面對培因時卻以判若兩人的態度說出：「就快了……我們的目的就快要達成了……」甚至還說：**「靠我宇智波斑的力量就可以……」**（以上皆引用自第40集第364話）揭露自己的真實身分就是斑。

另外，他還說出無人知曉的尾獸形成過往與六道仙人的傳說，並在表示自己要成為十尾的祭品之力的同時說：**「那麼我在此宣戰……第四**

「次忍界大戰要開始了」（第50集第467話）「鳶」的一言一行都對忍術世界帶來重大的影響。而這場戰爭直到現在仍然持續著，因此可以說他是《火影忍者》故事的關鍵人物之一也不為過。

只是，他的名字為「鳶」，而且也說明過自己的真實身分就是斑，但因為他總是戴著面具，我們仍然不清楚他的真面目。**帶著面具，露出有漩渦花紋的單隻寫輪眼的人物自稱為「鳶」，也許實際上是由複數人物扮演著這位「鳶」也不一定。**

作品中，曾經出現過一次「鳶」以真面目示人的場景。看到他真面目的干柿鬼鮫說：**「（前）水影大人……不，斑先生。」**（第44集第404話）鬼鮫說「鳶」是前水影也是斑的事情明顯存在著矛盾，卻又露出這一切完全無一絲矛盾的態度，欣然接受這個事實。

另外在第59集第559話中，除了我們以為是斑的「鳶」之外，居然又有藉由**「穢土轉生術」**而復活的**斑本尊**登場的畫面。即然斑本尊獲得轉生，我們就不得不承認「鳶不可能是斑」了。此時的「鳶」並不是單眼為漩渦花紋的面具男，而是露出雙眼，**右眼為寫輪眼，左眼為輪迴眼**的

面具男。於是，「鳶」的真實身分又陷入重重謎霧之中。

▼共通點為「空殼」的「十尾」與「鳶」

雖然真面目不明，但是「鳶」的目的相當明確。那就是──「不會有嫌隙、爭端的世界，所有的東西都會跟我合而為一，統一一切。」（第50集第467話）

為了達到這個目的，他需要湊齊全部的尾獸讓十尾復活，並且完成「讓我（鳶自己）成為十尾的祭品之力！我要利用那股力量強化自己的瞳力，藉此使出某種幻術」（第50集第467話）。

此術便是「把自己的眼睛投影在月亮上的大幻術」（第50集第467話）的「無限月讀」。他誇下「我要對存在於地上的所有人施展幻術！我要用幻術控制住所有的人類，並且統一世界」（第50集第467話）如此豪語，且稱此行動為「月眼計畫」。

出現「月」的關鍵字時，雖然不清楚是真是假，但會令人輕易地聯想到六道仙人造月的傳說。根據「鳶」所言，查克拉被抽出的十尾本體遭到封印，**「最後就變成月亮」**（第50集第467話）。換句話說，查克拉被分散成九隻尾獸的「十尾本體＝月亮」，目前是處於「空殼」狀態。

然後，說出月亮的「鳶」本身也說：**「現在的我只是個形骸化的存在」**（第50集第467話），我們似乎可以將「鳶」視為與「十尾」相同的「空殼」。

這麼一來，就會產生「鳶」即為「十尾」的假設。從「形骸化的存在」這句話看來，「鳶」恐怕就是彷彿「十尾」的「意志」般的存在也不一定。

那麼，**「十尾」**並不念作「JYUBI」而是「TOBI」⑩才對。

所謂的『月眼計畫』為斑與面具男聯手的計畫？

▼ 復活的斑擁有六道仙人的力量？

透過第二代土影・無施行的穢土轉生，被召喚出來的斑說出口的第一句話即為「終於……看來他順利……讓長門那小鬼成長了……」（第59集第559話）如此謎樣的話語。

然後，斑在聽見無的說明：「使用穢土轉生術的傢伙，非常理解戰爭」（第59集第559話）之後說：「穢土轉生!?這不是輪迴天生術嗎？」（第59集第559話）非常驚訝於與自己轉生時不同的術。

因為出乎意料之外的復活而感到困惑的斑說：「是那傢伙在搞的事情……會這麼做應該是有什麼計畫……不過整個事情似乎並非完全依照他的計畫進行……居然讓我以這種形式復活」（第59集第559話）這裡所

謂的「那傢伙」到底是指誰呢？

我們可以從在那之後，斑問說「你也知道我們的計畫嗎？」時，兜回答「我並不知道那個冒牌的斑，是不是想依計畫行事」（以上皆引用自第59集第561話）推測出「那傢伙」指的就是「冒牌斑」，也就是「面具男」。

還有，這裡所說的「計畫」似乎正是冒牌斑的最終目標──「月眼計畫」。換句話說，「月眼計畫」是復活的斑與冒牌斑兩個人的計畫。

另外，大家都認為斑在終結之谷與千手柱間一戰中失去性命，但是他卻如同兜的推測「你也得到柱間一部分的力量」（第59集第560話）使用「木遁‧樹界降誕！」。也可以從鳴人驚呼「為什麼……他會有輪迴眼？」（第59集第561話）這一句話知道，斑擁有宇智波與千手雙方的力量。換言之，他所擁有的是可以稱得上六道仙人的力量。

擁有如此驚人力量的斑與「冒牌斑」之間的關係，何時才會明朗化呢？

三人踏上最終決戰之巔的可能性
——鳶？佐助？或是……

▼ 第四次忍界大戰的主謀「鳶」與鳴人的宿敵「佐助」

如今，《火影忍者》的世界裡，因為鳶的開戰宣言而掀起了第四次忍界大戰。其中，對自己的能力有自信的忍者前輩與後生晚輩眾多，再加上牽連到尾獸，大戰陷入一片混戰。眼下，騷擾戰局的是透過穢土轉生而復活的宇智波斑本尊，以及一直自稱為斑的面具男·鳶。他們挾帶著壓倒性的力量與眾多謎團，讓團結一致的忍者聯軍陷入苦戰與混亂之中。

正如綱手所說：「**以前的斑……現在的斑……戰勝這兩個斑就意味著讓這場戰爭結束**」（第59集第563話），第四次忍界大戰恐怕得打倒這兩個人，才能迎接終點的到來吧。

如果一切如同我們在前面驗證之內容，鳶是**「擁有最強大查克拉……」**（第50集第467話）的十尾，那麼戰爭百分之百會更加悲壯慘烈。再加上能與初代火影打得不分上下的強敵・斑本尊的出現，甚至又被兜特製成**「超越全盛時期的人（斑）」**（第59集第560話），鳴人他們別想僅憑一般方法就想打敗他們。

還有絕對不能遺漏兜曾經對斑說：**「您的穢土轉生可是特製的呢」**（第59集第560話）的這句話。使用這個術，除了喚醒對象的個人情報物質，也必須準備當作「容器」的「活人」，也許**特製的祕密指的是用來當作容器的人也不一定**。

然而，第四次忍界大戰的結尾不一定能獲得圓滿的結局。請別忘記不在戰場這一條故事線上，對木葉忍者村燃燒著熊熊復仇怒火的男人。

實際上，身為戰爭主謀的鳶曾對鳴人說：**「鳴人……你總有一天會跟佐助交手吧？不……我會讓佐助來跟你交手」**（第49集第463話）煽動佐助與鳴人對決。

245

鳴人終究會對上身為好朋友，又是最大宿敵的佐助嗎？移植了鼬的眼睛，獲得永遠的萬花筒寫輪眼的佐助，力量應該已經大幅提升。如果考慮到段藏或是植移到烏鴉身上的止水的萬花筒寫輪眼，寄宿著別天神的能力，**佐助非常有可能習得新的月讀瞳術**。另一方面，鳴人也透過與九喇嘛聯手，而得到九尾的力量。正如同**眾人異口同聲地說外表跟以前不一樣**，鳴人與佐助都獲得了超乎之前水準的長足進步。

如果他們兩個人認真較勁的話，任誰都明瞭會發生更勝終結之谷決戰的殊死鬥。到底，總是說要拯救佐助的鳴人，是否能貫徹**「我一直都是有話直說……這就是我的忍道！」**（第5集第43話）成功拯救佐助呢？

▼大蛇丸的右手，以鳶的共犯身分暗地裡活躍的神祕「藥師兜」

另一個讓人在意的，就是在檯面上行動的鳶以及佐助的背後，持續有小動作的**兜的動向**。現在的兜被描述成鳶的協助者，但與其說他是因為鳶的要求而提供協助，倒不如說打從一開始，他就是懷抱著某種企圖

向鳶毛薦自遂。因此，比起根據鳶策畫的月眼計畫行事，他似乎**對大蛇**

丸的目標，也就是解開一切忍術更有興趣。

兜會令人感到毛骨悚然，主要是因為他處於能操控如此強大的宇智波斑的立場，卻讓人摸不清真正目的。他還向鳶要求佐助，當作提供過去力量強大的忍者們做為戰力的報酬。雖然他說：**「我只對忍術純粹的真理有興趣」**（第52集第490話）但我們自然而然會聯想到，這句話的背後一定隱藏著某種企圖吧。搞不好，**他非常有可能會是《火影忍者》世界中，最強大同時也是最後的大魔王。**

兜對鳶提出戰爭協議時，鳶所說的話，不禁讓人覺得更增添了這個假設的真實性。

247

「藥師兜……
我沒想到你會
變成這麼
大器的人呢……」

By 鳶
（第52集第490話）

NARUTO FINAL ANSWER

参考文獻

『戦国史の怪しい人たち—天下人から忍者まで』鈴木 眞哉著 平凡社

『戦国忍者列伝—80人の履歴書』清水昇著 河出書房新社

『忍術—その歴史と忍者』奥瀬 平七郎著 新人物往来社

『忍者のすべてがわかる本』クリエイティブ・スイート著 黒井 宏光監修 PHP研究所

『戦国忍者は歴史をどう動かしたのか?』清水昇著 ベストセラーズ

『忍者の大常識 (これだけは知っておきたい)』黒井 宏光監修 ポプラ社

『忍びと忍術 (江戸時代選書)』山口 正之著 雄山閣

『概説 忍者・忍術』山北篤著 新紀元社

『決定版 図説 忍者と忍術 忍器・奥義・秘伝集 (歴史群像シリーズ特別編集)』歴史群像編集部編集 学習研究社

『忍術教本』黒井 宏光著 新人物往来社

『戦国忍者列伝—乱世を暗躍した66人』清水昇著 学研パブリッシング

『忍者図鑑』黒井 宏光著 ブロンズ新社

『忍者と忍術』学習研究社

『別冊歴史読本25 伊賀甲賀 忍びのすべて』新人物往来社

『決定版 忍者・忍術・忍器大全』歴史群像編集部編集 学習研究社

『なるほど忍者大図鑑』ヒサ クニヒコ 国土社

『ビジュアル忍者図鑑〈1〉忍者の仕事』黒井 宏光監修 ベースボールマガジン社

『ビジュアル忍者図鑑〈2〉忍者のくらし』黒井 宏光監修 ベースボールマガジン社

『ビジュアル忍者図鑑〈3〉忍者の修行』黒井 宏光監修 ベースボールマガジン社

『〈甲賀忍者〉の実像』藤田 和敏著 吉川弘文館

『忍者と忍術—闇に潜んだ異能者の虚と実』学研

『日本人なら知っておきたいもののけと神道』武光 誠著 河出書房新社

『日本の妖怪 (図解雑学)』小松 和彦著・編集 ナツメ社

『にっぽん妖怪の謎—古代の闇に跳梁した鬼・天狗・河童・狐たちは生きている!?』阿部 正路著 ベストセラーズ

＊本參考文獻為日文原書名稱及日本出版社，由於無法明確查明是否有相關繁體中文版，在此便無將參考文獻譯成中文，敬請見諒。

✖「不像忍者的忍者」所編織的未來

▼打破傳統窠臼的忍者・鳴人所背負的忍道傳宿命之末路

在本書中，我們將現實中的忍者世界與《火影忍者》世界裡的相似處與相異處進行比較、驗證，瞭解到歷史中的忍者們比起「戰鬥」更著重於「諜報」，比起打倒敵人的戰術，他們更熟悉如何將情報帶回去的逃脫術。另外，即使犧牲家人或是同伴也以完成任務為第一優先，甚至不惜一死的「犧牲自我的精神」，可以說是身為忍者最低的門檻吧。

這一點在《火影忍者》也不例外，卡卡西曾經說：「忍者為了完成任務⋯⋯必須犧牲夥伴也在所不惜。」（第27集「卡卡西外傳～戰場上的少年時代～」）然而，同樣的場景帶人則是義憤填膺地說：「難道你要為了這件事⋯⋯輕易地拋棄一直和你同生共死的夥伴嗎？」並非人人都能夠像卡卡西這般無論何時都冷靜以對，抹殺自己的感情忠實地遵守規定行動。對忍者來說，大家一樣都是人類，也有人會因為犧牲的同伴而被「復仇」的想法所束縛，無法消除內心的「憎恨」。

【火影忍者最終研究】　250

因此，《火影忍者》裡，有許多懷抱著無法消除的念頭，內心遭

「憎恨」吞噬的角色登場。身體被封入尾獸守鶴，還數度遭父親狙擊性

命的**我愛羅**，還有父親因為宗家與分家地位不同，受到差別待遇而死的

寧次，以及雙親被殺，重要的同伴也死掉的**培因**等人。

在這裡我們能看到《火影忍者》與以往的忍者漫畫有所不同。至今

為止，我們看到的忍者英雄大多會壓抑自己的悲傷與憎恨，忠心耿耿地

「達成任務」。因此，我們會感受到他背後的哀淒，即使如此仍然會崇

拜其戰鬥的身影。但是，比起「規定」或「任務」，鳴人的行動總是以

「**體貼同伴的心情**」為優先考量。

自來也對即使奪回佐助行動以失敗告終，卻依然不放棄追回佐助的

鳴人如此諄諄教誨：「只有自以為是的笨蛋才會去做這種事！」、「如

果你要去找佐助，那就當我沒對你提過修行的事」。然而，鳴人卻斬釘

截鐵地回答：「**我寧願這一生都當個笨蛋……**」（以上皆引用自第27集

第237話）這種「打破傳統窠臼」的忍者個性，可以說是忍者漫畫史上

「**最不像忍者的忍者**」。我想正因為是這樣的鳴人，才擁有能改變別人

的力量。

251

2012年2月，正在日本《週刊少年JUMP》中連載的「五影對宇智波斑」以及「鳶對鳴人率領的殺人蜂、卡卡西、阿凱」的兩幅對決構圖依然持續中。在這場戰爭中，鳴人終於**開始與九尾聯手**，甚至還描寫到九尾與鳴人兩人在談話中微笑的情景。鳴人與被視為憎恨的凝聚體的九尾心靈相通，應該也連繫著比起九尾，擁有更令人畏懼的查克拉的佐助與鳴人和解的線索吧。

年幼的佐助一邊感到自卑又一邊崇拜著哥哥，為了獲得父親的認同而拚命努力。他曾經如此率直天真。也因為純真，沒辦法將自己的痛苦與悲傷吐露出來，只能壓抑在心中，導致他被「報復心」給囚禁，甚至扭曲個性。

終於如願打倒鼬後，從鳶口中得知事實的佐助，獨自一人站在懸崖上流淚的情景，想必任何人見了都感到胸口緊緊一揪吧。我們不能說佐助內心的純真已經完全不剩，但也許是他溫柔的那一面，對於一直崇拜的哥哥竟然懷抱著如此悲慘的詛咒命運，感到非常難過，才會轉化成對木葉忍者村的復仇吧。

任何人的「心」裡面都擁有一把無法藏匿的「刀」。而那把刀會因為什麼契機冒出來，連本人也無法預測。如果只是「一味地沉浸」於過去的痛苦；如果只是「一味地承受」於過去的喜悅，是無法拯救人的。也許正因為鳴人是「非制式化」的忍者，才能斬斷束縛佐助的「復仇鎖鍊」。

這麼一來，才符合自來也託付給鳴人的**「人們能夠確實互相理解的時代」**（第45集第416話）這個理念。

對於受到《火影忍者》的魅力所吸引而一路研究下來的我們來說，由衷地期盼鳴人能找回與佐助之間的友情，然後加上小櫻，三個人再度以第七班為單位進行任務。因為只要不放棄的話，無論歷經多久「木葉的蓮華」都將綻放……

火影忍者暗號研究會

253

「只要有樹葉飛舞的地方，
火就會燃燒……
火的影子

會照耀著村子……

並且……

讓新的樹葉發芽」

[尾聲]

By 第三代火影・猿飛蒜山
（第16集第137話）

國家圖書館出版品預行編目 (CIP) 資料

火影忍者最終研究：緊繫九尾與寫輪眼的
宿命之忍道傳 / 火影忍者暗號研究會 編著
; 林宜錚 譯 .-- 初版 .-- 新北市：大風文創,
2014.03
　面；　公分 .-- (COMIX 愛動漫；3)
ISBN 978-986-5834-41-8(平裝)

1. 漫畫 2. 讀物研究
947.41　　　　　　　102024200

編著簡介：

火影忍者暗號研究會

由 Shino（シノ）、Kouhei（コウヘイ）、Aga（ア
ガ）、Shinkurou（シンクロウ）、Sayuri（サユリ）
這 5 位所組成，針對集英社所發行的《火影忍
者》(著 ·岸本齊史)持續相關研究之非官方組織。
收集於作品中散布各處的各式各樣暗號，以期
解開『查克拉』、『九尾』等深藏的謎團而集結
活動中。

COMIX 愛動漫 003

火影忍者最終研究
緊繫九尾與寫輪眼的宿命之忍道傳

編　　著／火影忍者暗號研究會
譯　　者／林宜錚
主　　編／陳琬綾
編輯企劃／大風出版
內文排版／菩薩蠻數位文化有限公司
出 版 者／大風文創股份有限公司
發 行 人／張英利
電　　話／(02)2218-0701
傳　　真／(02)2218-0704
網　　址／ http://windwind.com.tw
E-Mail ／ rphsale@gmail.com
Facebook ／大風文創粉絲團
https://www.facebook.com/windwindinternational
地　　址／台灣新北市 231 新店區中正路 499 號 4 樓

初版九刷／ 2023 年 10 月
定　　價／新台幣 250 元